书 法
知 识 丛 书

王客
著

篆书基础知识

上海书画出版社

目　录

序　言

　　上海书画出版社推出的《书法知识丛书》中，《篆书基础知识》突出篆书发展史的概述，同时兼顾书法美学与技法分析，既是了解篆书相关知识的基础读物，也是学习掌握篆书临写与创作方法的入门书籍。

　　就书法史的发展进程而言，篆书早在先秦、秦汉间就已经完成了书体的演化和风格的完善，达到了高度成熟。在之后伴随其他书体演进和发展的漫长过程中，尽管篆书不再具有广泛的实用价值，但毕竟符合人们"以古为尊"的心理，作为"道统"在每代都得到重视，只是发展的情形比较复杂，表现为衰落与复兴交替前行，官方样式与民间杂体交糅并进，所以，对于历史的认识需要我们对前人的描述进行爬梳剔抉、秉轴持钧。

　　本书除了先秦、秦汉篆书这个重点之外，也突出了唐代及清代两次重要的篆书复兴，关注这两个时代在整理旧故、推陈出新上的历史贡献和风格衍生上的价值与意义。

　　在全书之中，适时穿插的篆书临摹与创作研习中的技法阐析和注意要点，我们力求以史为鉴，尊重艺术规律，深入探讨篆书核心笔法和审美意义上的"常"与"变"，为初涉篆书这一领域的爱好者提供了可靠的门径。

第一章　篆书释义

　　篆书，名目繁多而所指宽泛。清代段玉裁《说文解字注》中说："李斯所作曰篆书，而谓史籀所作曰大篆，既又谓篆书为小篆。"从段氏的论断可知小篆的最初名称就是篆书，之后又称先秦籀文为大篆，才称李斯所作秦篆为小篆。此可从许慎《说文解字序》描述"秦书八体"中得见：

　　　　秦书有八体：一曰大篆；二曰小篆；三曰刻符；四曰虫书；五曰摹印；六曰署书；七曰殳书；八曰隶书。

篆书现在是对汉字古文字阶段所有文字形态一个笼统、概括的名称。如果加以严谨全面的考察，名实上有许多要厘清的地方，才能准确把握古文字特别是先秦时期纷繁复杂的文字演变进程和绮丽丰富的风格类型。

　　汉代开始，学者开始给前代遗留的文字类型命名加以区分，确立各种名目。当代学者裘锡圭先生认为"篆"字古音、字意皆如"瑑"，从"玉"，从"彖"，意指在玉器上雕刻突起的纹饰。如《汉书·董仲舒传》颜注也是"雕刻为文"的意思，当时认为隶书不为正式之体，而以篆体刻石铭金，故有"瑑"之名，而篆、瑑义同，使用中"瑑"为本字，"篆"为假借，篆从"竹"或是因"箸于竹帛谓之书"而来，秦及秦以前无此字，应是汉代衍生。以"篆"指称秦代规范了的字体，也有表现其笔意圆转流畅，笔画修长从容，字形匀称端庄的意味。

此外，郭沫若《古代文字之辩证的发展》认为：

> 篆者，掾也。掾者，官也。汉代官制，大抵沿袭秦制，内官有佐治之吏曰掾属，外官有诸曹掾吏，都是职司文书的下吏，故所谓篆书，其实就是掾书，就是官书。

郭说与隶书由徒隶所书论断同理，学界多有异论，于此存为一说。

许慎《说文解字》中强调篆书为"引书"，特意指先秦籀文和秦代小篆的笔法特征和线条形态，以这种书写性的笔法自觉与规定性作为区别书体的根本。这样，似乎甲骨文可以单列为一种类型。启功先生解释《说文解字》中"引"的含义为"划线""划道"，颇能洞中肯綮，这种篆引的牵引动作反映了大小篆书体线条的等粗，节奏的均匀，排列的等距，以及使转的摆动，都有别于早期古文字的书写或契刻。

几个关键名词的准确描述如下：

一、甲骨文，1899年被发现并认定，出土地为河南安阳，是殷商旧都，甲骨文的发现填补了历史空白，使学界得以更清晰地了解早期文字的发展脉络。

二、金文，指刻、铸在金属器物上，主要是先秦青铜器上的文字，早在商代已有金文，只是文字较少，两周是金文的全盛时期，西周主要是王室正统风格，东周则表现为多样区域风格为主。籀文、大篆所指大体就是金文，典型的就是西周王室宗风及全面继承这个风尚的秦国文字。古文有多种含义，此处则专指先秦时期秦国之外的六国文字。

三、小篆，区别于大篆的称谓，习惯的说法是秦朝统一全国后，改革大篆为小篆，罢黜六国古文字，号称"书同文"。实际的情况是秦统一全国之前，这样的改变，或者说文字演化一直在悄然进行，达到了相当的成熟，秦相李斯等人只是有整理、总结、普及的功劳。

四、玉箸篆，李斯篆书（图1）的主体风格，经唐李阳冰继承并发扬光大，成为后世作篆的主流风格，笼罩百代。之后篆书创作的发展既沿着这个

图 1 峄山碑

道统顺流而下。又有质疑发难者逆流而上，试图突破藩篱，赋予篆书更广阔的审美意境和技法形态，在清代形成了这样一次成功的革命大潮。

第二章　先秦书法

第一节　概　述

在我国古代，人们对于仓颉造字的传说应该是确信不疑的，最早的记载始于先秦战国时期。《世本·作篇》有云"史皇作图，仓颉作书"，《世本》是赵国的一本通史性著作，共十五篇，其中《世本·作篇》专门描述上古技术发明和礼乐制度，涉及各种事物及其创始人，事多传闻，扑朔迷离、穿凿附会，但是一种相对稳定的文化认同和心理积累应该有其长期、客观的社会现实的基础。相类似的记载还有秦国丞相吕不韦主持编撰的《吕氏春秋》，其中的《君守》篇载"奚仲作车，仓颉作书，后稷作稼，皋陶作刑，昆吾作陶，夏鲧作城，此六人者所作，当矣"；《淮南子·本经训》言"昔者仓颉作书，而天雨粟，鬼夜哭"；王充《论衡·骨相篇》记载"仓颉四目"；宋代罗泌《路史·禅通纪》更是描述仓颉为"龙颜侈哆，四目灵光"。文字因实用而生，又因宗教催化，是人类由蒙昧时代转向文明时代的一个划时代标志，既作用于生活日常，记事交往，铺陈吟咏，也作用于对话神明，祭祖占卜，纪史教化，几乎无所不包、无所不能。因此，文字从产生以来，就显得特别重要而一再被神秘化。

据载，仓颉是黄帝时史官，而据当今考古发现，早于仓颉时代大概两千年前的新石器时代母系社会，人们已经发明、使用简单的记事刻画符号。而且在我国广袤的疆域里，北起内蒙古，南至桂粤，西自青甘，

东达鲁沪，都有不同类型、不同风格的象形刻画符号作品存世，随着 19 世纪以来陆续被发现、整理，引起学界普遍的关注，讨论涉及文字的起源、书画同源、地域风格等问题。

夏代没有成系统的文字遗存被发现，所以讨论真正意义上成熟的文字研究要从甲骨文（图 1）开始。这里要说明的是现今所见数量庞大的甲骨文出土文物，是清末从河南安阳一地集中出土的文物。从盘庚迁殷到纣王覆灭，两百七十多年，共历十二位商王，而所见甲骨文遗存起于第四位殷商帝王武丁时期，所以在此之前三位商王时期及迁都殷之前的商代文字遗存未被大规模发现。尽管 1949 年以后，考古工作者陆续在河南安阳四盘磨、郑州二里岗、洛阳东关泰山庙、安阳大司空村、山东济南大辛庄、陕西辉县琉璃阁等地出土一些带文字甲骨，特别是在 20 世纪 70 年代于周原地区发现的先周甲骨，具有重要的考古价值和历史意义，但是从年代、规模及发展线索来考察都没能真正填补早于殷墟出土甲骨之前的历史空白。所以，关于商代甲骨文更完整的研究还有赖将来更为丰富的发现。

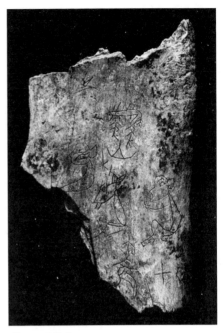

图 1　甲骨文

殷商甲骨文自发现以来已逾百年，在 20 世纪三四十年代有一波研究热潮，并取得了相当的成果，在文字识别、风格鉴定、断代研究、造字方法、书法美学，以及历史、文化、政治各方面都有全面而深入的考察，较为著名的有时谓"甲骨四堂"的雪堂罗振玉、彦堂董作宾、观堂王国维、鼎堂郭沫若。

周朝几乎是与商代同时发端于蒙昧。周民发展之初，就有农耕文明的特点，不同于商代游牧征伐的个性，生息保养、克制崇礼一开始就有其传统。体现在文化上也不同于商的神秘、狞厉，多了一些理性、秩序与务实，周公制定的周礼文化影响了后世三千年中华文明。

图 2　毛公鼎

　　自 1954 起，周代甲骨文偶有出土，以陕西岐山县凤雏村周原宫殿遗址最为大宗，但大多细微不及秫米，接近微雕，体现了周初先民战战兢兢、谨小慎微的习性。随着社会的发展、推进，青铜制器成为食器、礼器、乐器、兵器的主体，青铜文字（图 2）成为周代文字的主要形态，其名称历来有钟鼎文、彝文、籀文、大篆，20 世纪初，学者多用"金文"这一名称。其中籀文指春秋末周宣王时史籀《史籀篇》整理文字，后来为接续周文化传统的秦国所继承，相关的文字遗存承接有序，线索清楚，以《石鼓文》最为有名。这类文字也是后世称为大篆的文字构成的主体，而六国文字形态各异，概称为六国古文，这样的文字形态在秦汉一直有接续。据《汉书·艺文志》载：

> 武帝末，鲁恭王坏孔子宅，欲以广其宫，而得《古文尚书》及《礼记》《论语》《孝经》，凡数十篇，皆古文字也。

这类文字据信是一种类似蝌蚪的手写体，所以古文又名"科斗"。

另外，先秦时墨迹形态的文字遗存近百年间出土了还有很多，晋国的《侯马盟书》《温县盟书》，楚国的简帛书，秦国的《青川木简》《云梦秦简》等。不同于铭刻的青铜文字修饰了的庙堂气象，这一类手写墨迹自然流美，已经有比较清晰的笔顺意识、笔画连接方式，以及篆引的技法自觉，在研究上可与金文互为参照，有重要的学术价值。

第二节　文字起源

在文字形成之前，人类已经经过很长时间的原始艺术的创作过程，特别是诉诸视觉的早期造型艺术实践，比如原始雕塑、原始刻画等等。在原始刻画的表意功能来看，我们可以窥见远古人类最朴素的记录、沟通方式——实物表意，以物记录，以物叙事。因此，在以叙事为目的的支配下，绘画性的功能不是主要的，这方便了后来文字得以形成时进一步剥离早期刻画那些象形部分特征，而走向图式化、抽象化，而最终文字得以确立。

根据其明确的式样和性质，学者们把已知的与文字有关的原始刻画分成三个类别。

一、抽象刻画符号

最早出现的这类刻画符号，分布区域最广，延续时间最久，而特征与性质有统一性。有些能分析出所模拟的自然对象，有些只是单纯的图案纹饰，而有些难以琢磨。尽管其中有些已有类文字的性质，但还是不能就此得出这些就是原始文字的判断。其中有些或许在发展中成为后来文字系统中的一部分，有些可能启迪了某类文字的产生，而大部分或许就是昙花一现，是一时一地的偶然现象。其中典型的如仰韶文化、西安半坡文化(图3)。

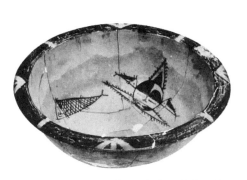

图3　半坡人面鱼纹盆

图4　象形文字

二、异形原始文字

山东省邹平市丁公村龙山文化遗址数年前出土一段陶片，在呈倒梯形的形状上有序地刻了两列文字。甫一出土就引起学界高度关注，被公认为是一种成形的原始文字。只是与存世的文字不能建立直接的传承关系，或许是某种已经消逝的文字雏形，无法深考。

三、形象性陶器刻画符号

这一类刻画符号目前只有在山东大汶口文化晚期遗址出现，一般是单纯的形象符号重复出现在大口缸外沿相对固定的位置上。从刻画形象分析，类似简笔的图画，接近后来的象形文字（图4）。只是目前这样的发现不够多，还不能清晰、详尽地构建起象形文字成形之前这么一个类文字的漫长发展脉络，但是大致的形态已逐渐清晰。

第三节　甲骨文

一、出土与研究

汉司马迁《史记·项羽本纪》提及"项羽乃与（章邯）期洹水南殷墟上"，这个殷墟旧址后来被证实就是现今的河南安阳西北向的小屯村。

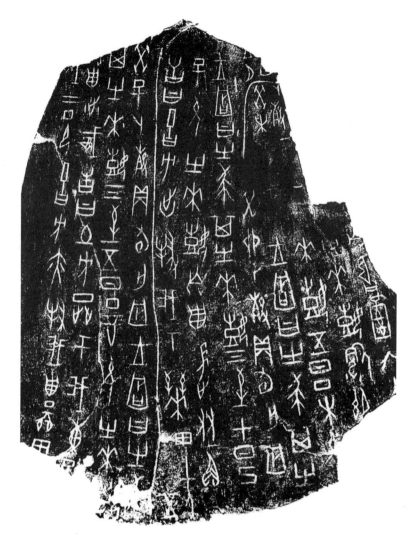

图 5 甲骨文

大约在公元前 1300 起至公元前 1046 年商亡国，作为商的都城。此地出土甲骨上的文字，可信说法是由王懿荣于 1899 年发现并首次予以确认。

王懿荣（1845—1900），字正儒，一字廉生，山东福山（今烟台福山）人。清光绪六年进士。1899 年，在偶然间对所服中药作例行检查时，发现一味被称作"龙骨"的骨质药材上刻有文字。出于古文字学家的直觉和敏感，他又将药铺里刻有文字的所有龙骨全部购回，初步判断确定为比清人认

为最早文字的籀文更为古老的文字。甲骨文现世的一百多年间，研究不断深入，很多学者为之做出贡献，形成了专门的"甲骨学"。甲骨文字发现之始，人们对其名称历有不同，曾用过"龟""龟甲""龟甲文""龟甲文字""契""契文""殷契""殷墟书契""卜辞""贞卜文字""龟版文""龟甲文字""骨刻文字""龟甲兽骨文字"等。除前文提到的王懿荣外，精于此学的还有清末民国直至现当代的刘鹗、罗振玉、孙诒让、王国维、董作宾、郭沫若、唐兰、于省吾、陈梦家、容庚、商承祚、潘主兰等等。他们中有些不但是杰出的古文字研究专家，同时还是古文字书法创作方面的一流书家。

二、分期

作为跨时两百多年的文化现象，我们对殷墟甲骨文艺术风格进行深入考察时，首先面临的问题就是给出准确有效的断代、分期，这样才能清晰把握其发展的线索。这项工作的奠基人物是董作宾，他将从盘庚迁殷至帝辛十二王分成五期：

一期：盘庚、小辛、小乙、武丁
二期：祖庚、祖甲
三期：廪辛、康丁
四期：武乙、文丁
五期：帝乙、帝辛

董作宾给每个时期的艺术风格给出了自己的界定和归类：

在早期武丁的时代，不但占卜及所记的事项重要，而且当时史官书契的文字，也都壮伟宏放，极有精神（图5）。第二、三期，两代四王，不过守成之主，史官的书契，也只能维持前人成规，无所进益，而末流所至，乃更趋于颓靡。第四期中，武乙终日游田，书契文字字形简陋。文丁锐意复古，力振颓风，可惜的当时文字也只是徒存皮毛，不见精彩。第五期帝乙、帝辛之世，占卜事项，王必亲躬，书契文字极为严密整饬，虽届亡国末运，而文风丕变，制作一新。

第四节　金　文

一、商代金文

我国大约在 4000 年前就已经开始使用青铜器。据考察，在青铜器上铸刻文字或标识、族徽可能始于商代早期，只是那时的制作相对比较简陋，文字只有两三个字，且象形程度高，介于文字与抽象画之间，形态与早期甲骨文有相同之处。因为制作方式的不同，金文一出现就有反复修饰、加工的特质，有些早期的青铜器上往往是文字和图形的相互组合，昭示着早期商代图文共生的状态。青铜器铭文的发展水平要滞后于青铜器本身的发展水平，即便是商代末期，青铜铭文在很多方面都还没形成很好的规范。不过，商周之际已然酝酿着一种变革，革故鼎新，渐渐走进历史。如《后母戊鼎铭》（图 6），虽还有甲骨文的遗风，但是字形颇大，结构取纵势，有雄浑沉厚之美。另外，此时多字的铭文也慢慢开始出现，如《戍嗣子鼎铭》《宰辅卣铭》都达到四五十字，铭文的形式也有所变化，浑厚朴茂、流美沉着，已与甲骨文分道扬镳。

以帝乙、帝辛时期为代表的商代金文大致具有以下几个特点：

（一）铭刻文字的内容还没形成统一的规范和格式，要不要搭配族徽、怎么搭配有一定的随机性，这种情形在出土的器物中非常明显（图 7）。

（二）书写、制模、浇铸的参与者还没形成该有的技术保障，所见金文书风多样，水平不稳定。有工稳雅正的，也有草率不工的，也有极尽修饰美化的。特别是因为青铜技术本身的限制，文字的后期打磨、剔除、修饰等加工不完善，导致浇铸的痕迹直接保留下来，书写的意味一定程度上被破坏。

二、周代金文

（一）西周金文

西周金文体现了周代礼乐文化的大一统的感召，文字本身也出现了两个明显的转变：一是文字的线条逐渐脱离了商代文字图画象形的笼罩，进一步向抽象的线条化方向发展；二是单字从契刻文字相对松散的"随

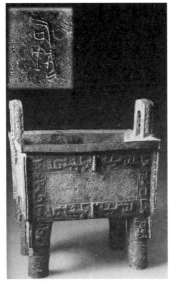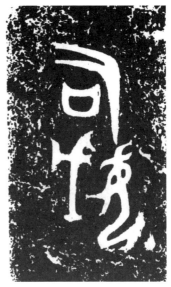

图 6　后母戊鼎铭

图 7　"亚"字徽

体定形"向着统一于日渐整饬的规整匀称的章法安排、演进。特别是长篇的金文作品出现，代表着这两个发展方向的大篆走向成熟。

1. "篆引"笔法的形成

如书中第一章所述，许慎《说文解字》中把"篆"字解释为"引书"，大概是专指周代中期以来的籀文大篆和发展于战国后期的小篆的笔法特征及其产生的线条形态，以区别汉代时所见从孔府壁中所出战国时手抄本书体，许慎将后者称为"古文"。以许慎的观点，古今文字不具备"引书"特征，"篆引"笔法的都不能称为"篆"。这种笔法大体呈现出线条等粗、

排列等距等长、多平行呼应等特征。而启功先生所称引为"划线""划道"，似乎可以将这种笔法的运动特征与更早的契刻文字，以及商末周初的金文书法的动作形态建立某种联系。早期逐渐脱离象形意味的趋于抽象的"仿形曲线"，本身就具备"篆引"的一些因素。可见，这种约定性甚至趋于单一的笔法形态不是运动的自然状态，它或许就来自于远古审美心理的积淀和对于约定俗成的某类庄重场合的需要。就前文所述，周代早期的甲骨文字契刻中的曲线形态已经蕴含了之后"篆引"笔法的萌芽。所以，关于"篆引"笔法的探讨不应局限于成熟之后的大、小篆书体，而应该以一种发展的、联系的视野去整体关照。

图 8　利簋

很显然，从出土金文来看，周人对于商人丰富的金文形态并不是全面继承，只是对其中个别类型情有独钟。这一类金文为周人强调秩序与理性的审美心理提供了基础，修饰不害实用、潦草不失典雅。全面考察西周早中期的金文发展，"篆引"笔法渐为主流恐怕是周人基于集约去繁、建立秩序的文化心理的一种必然选择。

总体来讲，西周时期的金文分周王室和地方诸侯两大类。早中期以王室的作品为大宗，诸侯国作器中极少有铭文，晚期逐渐增多。而王室金文的风格通常以早、中、晚三个时期加以区别研究。

2. 西周早期金文

现今通过释文的解读确信为武王时期的金文作品《利簋》《天亡簋》被认为是西周最早的金文作品。其中《利簋》（图8）完成于武王克商立国之年，风格特征有二：一、明显模仿商代金文，略显卑弱，线多圆曲；二、笔法上各种形态杂糅，篆引、装饰的重笔和尖入尖出用笔共存。《天

亡簋》几乎与《利簋》作于同时，铭文 8 行 87 字，记录武王伐纣灭商后举行祭祀大典，祭奠先祖特别是文王，并昭告天下周王朝的统治地位。此器金文文字略向左倾斜，无疑是制作上的稚拙，而其线条圆曲委婉明显有着周人自己的特色。

成王时期金文作品渐，风格有多样化的格局，其中《刚劫卣》《叔德簋》颇能代表篆引笔法的高度，艺术性也比较强。另外，西周宗室所作《何尊》有铭文 12 行 122 字，字形变化丰富，字势正斜互动，用笔沉厚，篆引笔法中又富古意。线条稳定中富轻重变化，整体精神灿烂，不失为一件杰作。

康、昭二王时期金文作品出土数量多，其中精品名作也多，而从中所见篆引笔法更为显著与普及。字形大小趋于相似，行列逐渐齐整，规范、秩序较之前的作品更为突出。偶有个别作品还有肥笔、修饰的古风，可能出于一种模仿，如《庚嬴卣》，用笔整肃停匀、平和凝重。康王时期最有名的经典作品就是《大盂鼎》（图 9），清代道光年间出土以来就备受重视，其器型巨大而雄伟凝重，显得端庄堂皇。铭文多达 291 字，体势严谨，结字平实中有姿态，用笔上被誉为"方笔之祖"，端严凝重。同时，又保留了一些肥笔和提按变化，雄壮不失秀美，布局整饬中见灵动，所以整体上呈现一种磅礴的气势和恢宏的格局。

3. 西周中期金文

西周中期包括穆、共、懿、孝四王，这一时期应该说是西周金文大篆最为成熟，也是成就最高的时期，篆引笔法成为主流。

穆王、共王时，前期的多样化风格逐渐消失，篆引几乎成为金文唯一的样式，昭示着大篆书法统一格局的形成。作品中曲线明显增多，线条内敛含蓄，平行排叠的秩序更明显，整体朝一种楷模样式发展。犹如西周的礼乐，集几代人的智慧达到的成熟与繁荣，同时也成为一种强有力的集体意志和向心力，不容个性化的改变。此时的金文恐怕也是这样的盛况，形成的风格，就成为天下的楷模。穆王时，《遹簋》的风格就明显体现了这种现象。其他如《静簋》《县簋》等都是这时期的杰作。

图 9 大盂鼎铭

共王时最为有名的当属被誉为金文四大名作的《墙盘》（图 10），因墙为史官，也称《史墙盘》。其盘形巨大，底部铸有铭文 18 行计 284 字。书写流畅，曲线多婉转，骨肉停匀，堪称同时期作品的翘楚。其他如《师西簋》秀逸婉转、《卫盉》沉稳厚朴、《师遽簋》姿态多变、《五祀卫鼎》含混内敛、《九年卫鼎》开阔雄伟，都是这一时期的佳作，这些作品在篆引笔法的整体统一下，还是能有些许的差异，体现了艺术内在的规律。

图 10　墙盘铭

4.西周晚期金文

西周晚期包括夷、厉、共和、宣、幽五世。夷、厉、共和三世延续之前风格，且出土作品不多，风格接近。其中《十二年大簋》足以代表这个时期精美工整一路，仍然是主流。厉王时有两件重要作品，一是《散氏盘》（图 11），另外一件是《趞鼎》。《散氏盘》也被誉为金文四大国宝之一，铭文有 19 行计 357 字，记录散氏关于土地转让之事。《散氏

图 11 散氏盘铭

盘》铭文艺术上最大的特点是"拙"字，相比同时期及稍早的金文作品，
还极少见到这样倾斜随意，充分表现拙朴、散漫、简便率直风格的作品，
有一种斑驳陆离、浑然天成、凝重含蓄的美感，似乎又把原来篆引的笔
法赋予新的内涵，平移的用笔中好像增加了提按变化，既统一又有变化。
就单字而言，无一字不打破对称、平正的惯例，不仅呈现欹侧之势，而

且重心不断变化，整篇显得变化莫测，字间呼应，随时生发，妙趣横生。所以，后人常誉之为篆中大草，更大胆的假定是这种倾向被秦国文字继承，是开启隶变的关纽。另一件作品《趞鼎》最为重要的贡献是其铭文中述及"史留"，而据考证此"史留"即是史官籀，即《史籀篇》的作者，这样，他就成为中国书法史上第一位具名并有真实事迹可考的书法家。

厉王无道，国人逐之于彘，由周、召二公共同执政，此谓共和。此一时期的金文书法延续前期风尚。宣王即位，励精图治，恢复旧制，被称为中兴之主。所以这一时期的金文尤显整饬严肃，能够规模前代。事实上这一时期的金文可以看成是一个归结，一次风格上的整理，这项工作就是由著名的史籀来担任的。这一时期的《虢季子白盘》（图12）堪称经典中的经典，其为传世体积最大的西周青铜器，有铭文111字，字间留白较多，疏密有致，清丽妙绝，风神流荡，其与后世书风特别是吴楚篆书、秦代篆书的关系一直被学界反复提及。

幽王时金文佳作不多，多潦草荒率。

5. 诸侯国金文

在周王室强盛的西周时期，各诸侯国的金文与周王室相比较，有两个突出之特点：一、诸侯国器物不及周王室庞大，而且铭文多为小品，不见鸿篇巨制；二、其风格发展轨迹基本与周王室同步，在学习与模仿上可谓亦步亦趋，只是水平上有不小的差距。在西周晚期，诸侯国的地域特色和个性化才逐渐发展，预示着一个新时代的到来。

（二）春秋战国书法

1. 概述

西周后期政治混乱，周幽王独宠褒姒，废王后申后及所出太子宜臼，立褒姒为后，以其所出姬伯服为太子。公元前771年，申后制服申侯，联合鄫国、犬戎攻打周幽王，幽王及太子姬伯服被杀于骊山之下，西周遂灭。

周平王东迁洛阳后，新朝史称东周。王室权威逐渐式微，成为名义

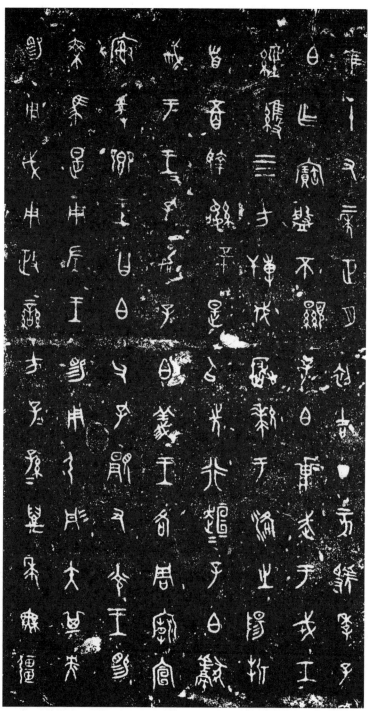

图 12 虢季子白盘铭

上的政治中心。这个变局开启了几千年中国历史上跨时最久、也最为动荡的社会分裂。春秋战国时期文字与书法的发展趋势有二，一是延续传统，二是变化新体。春秋早期，文化统一的惯性和向心力还在，旧有的文字规范和秩序还没打破，各国基本上沿用西周金文样式，差异较小，从存世的作品可以看出这个状况。其中，诸侯国中独树一帜的是秦国，各国之中唯有秦国全盘继承并稳定发展了西周金文大篆，贯穿了整个春秋战国时期，并进一步规范统一，成为小篆的初始形态，为后世文字统一与发展打下基础。

2. 秦国书法与宗周遗风

就文字或者书法而言，秦人在很短时间里几乎全盘继承了周人的遗产，并保持了很好的连续性，成为春秋战国时期极具代表的形态。秦不与东南各国往来互通，其先君为周王室大夫，又直接占有西周京畿故地，杂处周民，所以具体到文字的使用上，奉行《史籀篇》是其必然。

具体而言，秦国在文字的演进中表现为两个其他诸侯所未有的特点：一、直接继承了西周《史籀篇》所规范的字法——"篆引"笔法，既保证了优秀文化的延续，也直接开启了秦代乃至后世篆书的主要面目；二、秦国在大量的官吏日常书写中，逐渐形成了独特而稳定的简化方式，变之前文字普遍的竖式为横式，无疑提高了书写的效率，这种变化直接导致了在战国中期的隶变，这也深刻影响了之后的文字发

图 13　秦公钟铭

图 14　石鼓文

展和书法史。正是这种特点，学界把战国时期文字划分为秦国文字和六国文字两大系。

　　1978 年，陕西宝鸡太公庙一春秋窖藏出土八件青铜器，根据出土地的地理位置和历史记载，是为春秋早期秦国都城平阳，所以可以断定出土青铜器为春秋早期文物。其中甬钟五件，后称《秦公钟》（图 13）；钮钟三件，后称《秦公镈》。从字法形体、契刻线形来看应该都源于《史籀篇》，是目前所见秦代作为西周大篆正统传承谱系中最早的一件作品，整体有雅正之态。

　　《石鼓文》（图 14）初唐出土于陕西凤翔，为先秦时期刻石文字，因其刻石外形似鼓而得名。共计十枚，高约 1 米，直径约 0.6 米，每石上

刻四言诗一首，宋欧阳修辑录存 465 字，明代范氏天一阁藏宋代拓本存
462 字。学者研究以为是记叙秦王征旅渔猎情形，所以又称"猎碣"，其
他别称还有《岐阳石鼓》。石鼓文一直被认为集大篆之大成，开小篆之先河，
在周秦文字演进中有着承前启后的作用，也被认为是籀文的代表文字。
其字形比金文规范、严整，有变化开放的空间安排，保留部分大篆的特征。
圆活奔放中堂皇大度，气质雄浑，古茂遒朴。用笔上善用中锋，笔力稳健，
凝重中又有活脱笔致。唐张怀瓘评价为"体象卓然，殊今异古，落落珠玉，
飘飘缨组。仓颉之嗣，小篆之祖"。清代康有为在《广艺舟双楫》也极
力推崇"金钿落地，芝草团云，不烦整裁，自有奇采"。综合前人的评价，
《石鼓文》用笔中锋，含蓄内敛，裹锋涩行，苍茫稳健而时出妙趣。前
人评之为老树着新花，于古雅中见生动，字间留白匀和简净，动静相宜。
字法线形落落大方，圆熟深稳，其势风骨嶙峋又楚楚有风姿。章法上行
列明晰，工整妥帖，空间开阔均衡，肃穆得体，全篇有宽博恢宏之意蕴。

3. 齐国与东方书法

齐国金文有两个特点：一是对西周以来正统的大篆持较为重视的继
承态度，使用时间仅次于秦国；二是齐国傍海而居，经营鱼盐而商业发达，
思想相对开放，富于创造，所以在继承金文的同时又自然地渗透新的审
美观念，字形显得紧凑而灵动。作于春秋早期的《齐蒙姬盘》铭文书风
就充分体现了上述的特点；而完成于春秋中期的《齐大宰归父盘》（图
15）则已开启了变化的前奏，有些字形开始变得修长，出现装饰意味，
另外，这件作品半数文字写法不同于西周以来的规范，也意味着变化的
深入。

其他东方小诸侯国之中，存世只有春秋早期金文作品的就有纪国、
杞国、费国、薛国、小邾国、铸国、邿国。这一些作品大多比较传统、规矩，
来自周王室和齐国的影响显而易见。

4. 楚国与东南新风

春秋战国时期，楚国大部分时间里都是疆域最大的诸侯国，雄踞于
南方，并对东南各国形成直接的影响，也形成一个在文化上有共通性的

图 15　齐大宰归父盘铭

区域特征。讨论春秋战国时期的文字演进和书法风尚，似乎可以作为一个整体加以考察。这个略显庞大的群体包括楚国、徐国、陈国、蔡国、许国、番国、邾国、胡国、曾国、都国、邓国等，皆是有金文作品存世的诸侯国。从研究的整体性而言，我们往往也把吴越书风纳入这个群体进行考察。

　　现今所见最早的楚金文《楚公逆钟》《楚公逆镈》（图 16），可以见出楚人在接受西周金文影响伊始就已然有风格改变的迹象，展现其深厚的奇姿异彩的巫文化底蕴。除了整体的形态上还有西周金文的面貌和特征，基本上的宗周格局下，在空间构成和线条形态及运动节奏上都有了楚人自己的改造。清代金石学家阮元在其《积古斋钟鼎彝器款识》中论到上述两件楚金文时评价"文字雄奇，不类齐气，可觇荆楚霸气"。

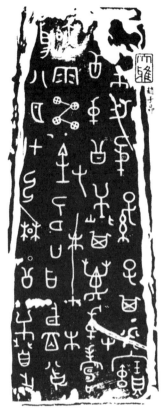
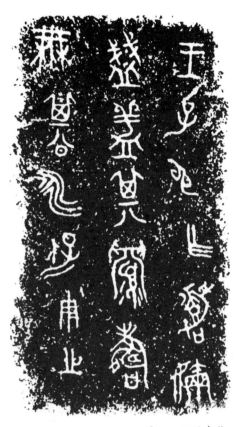

图 16　楚公逆镈　　　　　　　　　　图 17　王子申盏

西周金文的书体模式基本被推翻，风格化的追求十分明显，也更为表面化，楚人金文书风主导的书体革命拉开大幕。此后，《王子申盏》（图17）、《王孙遗者钟》延续前面的风尚，进一步推进了这种革新的步伐，已然是成熟了的美化大篆的典型形态。这种风格很快随着楚国政治、军事、文化的影响波及了长江流域及东南各国。而且，在当时南中国形成了占主流风格的鸟虫篆风尚，影响深远。

5. 晋国与中原革新

严格来讲，春秋战国时期，中原一带的文化形态多样，各诸侯国都有悠久的历史和深厚的地域文化传统，并不像楚系、齐系那样有着十分

明显的围绕着一个大国而形成清晰的地域特色。现今有金文作品存世的重要诸侯国有晋国、宋国、郑国、卫国，小国有邻国、戴国、郱国、芮国、苏国、虢国、毛国。春秋时期晋国作为中原最大的诸侯国，举足轻重，影响最大。进入战国时期后，大国中晋分裂为韩、赵、魏三家列强，而卫国衰落，宋国东迁徐州，所以这一时期中原文化形态更为复杂而多样。就文字发展而言，各国风格与演进历程各有不同，总体的特征是几百年间对于西周大篆的延续状况要好于其他区域的情形，而几乎与旧传统并行的装饰美化书风以晋国为主，也波及整个中原地区。

第五节　甲骨文、金文的学习

　　一般的说法是学习甲骨文、金文、石鼓文书法之前最好有相当的秦篆学习的基础，具备一定的用笔稳定性和空间秩序的把握能力之后，对于上述先秦书法的学习才能做到有迹可循，心中有数，不至于堕入粗率胡乱。

　　此外，进入甲骨文、金文、石鼓文学习的另一个准备工作是要掌握一定的识篆能力，进而可以倒推以达到认识这些古文字的目的。不至于在以后的运用中随意抄录、东拼西凑，甚至以讹传讹，贻笑大方。

　　先秦书法是后来文字演变的源头，对于书法的学习而言有着省其本源的意义，了解字法、构件的必然性、合理性，对于之后其他书体的衍生和书写就有理解上的保障。此外，先秦文字带有许多象形的因素，蕴含着大千世界千姿百态的物象美，同时又具备很多开放多变的结构和用笔形态，对篆书这一体的学习来讲是必经的历程。

一、甲骨文的学习

　　甲骨文出土较晚，较早的拓片汇集传阅范围极小，不具备满足一般书法家临摹的要求。罗振玉所编《集殷虚文字楹帖》（图18）可供参照，文字由罗氏依照甲骨文临写上去，古雅生动，但几经辗转摹抄，字形笔意已失本意。近时甲骨文字资料的整理出版剧增，于学习是千载难逢的

图 18　《集殷虚文字楹帖》　　　图 19　《商卜文集联（附诗）》

机遇。

甲骨文临摹的要求，可谓删繁就简，以一当十。首先它并不要求像其他书体那样有严格的"点画八法""使转纵横""疾徐奔放""逆入回护""一波三折"等，而是方折直截，不避露锋，少盘纡使转。所忌在于臃肥，要使线条挺健自然，造型奇崛而能妥帖，不做过多雕琢修饰。罗振玉以玉箸篆意蕴写甲骨文，高华朴厚，极具特色。丁辅之有《商卜文集联（附诗）》（图 19），摹写瘦硬出锋，富于契刻意味，温润与刚毅共存。

甲骨文点画用笔特点：笔画较细，方笔居多。线条挺健犀利，笔画方折直截，不避露锋，以横画斜画直线为主，间有曲线弧线，结构造型奇崛而妥帖。

单字书写举例："盘"线条细劲，用笔果断，空间收放颇有意趣，注意两平行竖画间的向背关系；"万"象形特征明显，字内小空间疏密有致，长笔处注意使转与折笔；"东"用笔尖入尖出，竖画挺健，弧线遒劲（图 20）。

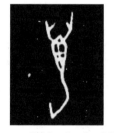

图 20　"盘""万""东"

二、金文的学习

随着先秦青铜器的大量出土，习篆者面对着海量的金文文字资料，这是前人不曾见到的盛况。就学习而言，首先就要具备基本的书法史常识，学会区别不同时期、不同地域的风格类型。其次是要大致选定适合自己的风格深入学习，在这个过程中，可以在同类型在作品中拓宽临摹的范本对象，广收博取。在临摹的过程中同样要重视对于字法的留意，争取每日能记住三五个字法，一年半载，功莫大焉。

金文有不同时期、不同地域的风格类型。

西周早期金文——在继承商代金文风格的基础上，线多圆曲，点画肥美；笔法上各种形态杂糅，装饰的重笔和尖入尖出用笔共存。代表作品有《利簋》《天亡簋》。

西周中期金文——曲线明显增多，线条内敛含蓄，多为圆笔，笔画圆润，这也成为后来篆书用笔的基础。平行排叠的秩序更明显，章法严谨。代表作品有《史墙盘》《师酉簋》。

西周晚期金文——用笔遒劲，醇厚雄健，笔画自然圆浑，章法整饬严肃。代表作品有《散氏盘》《虢季子白盘》《毛公鼎》。

图 21　"微""宫""强"

单字书写举例："微"线条圆润，左右呼应，注意向背；"宫"字势内擫，线条内敛含蓄；"强"左右结构相互揖让，重心错落，长弧线注意使转调锋，裹毫涩行（图21）。

《石鼓文》在周秦文字演进中有着承前启后的作用，也被认为是籀文的代表文字。其字形比金文规范、严整，有变化开放的空间安排，保留部分大篆的特征。圆活奔放中堂皇大度，气质雄浑，古茂遒朴。用笔上善用中锋，笔力稳健。

（1）横画

单字书写举例："及"用笔圆起圆收，线条匀称饱满，三横画间空间均匀；"车"上宽下窄，横画间布白均匀；"君"上收下放，横画平正，转角处方圆并用（图22）。

图22 "及""车""君"

（2）竖画

单字书写举例："杨"左右结构重心上下错落，左高右低，竖画平实稳健；"止"三竖画间距均匀，上松下紧，注意方圆使转；"帛"字势内擫，注意三竖画间的向背关系，字形修长（图23）。

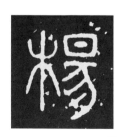

图23 "杨""止""帛"

（3）弧线

单字书写举例："以"注意长弧线使转，笔锋顺逆转换，曲笔如铁；"鱼"左右对称，上收下放，重心略高；"射"结体趋方，欹侧率意，弧线间空间匀称（图24）。

图24　"以""鱼""射"

临摹达到一定的熟练程度之后，可开始尝试创作。金文的创作有着不同于其他书体的特点，大体可以有三个前后关联的阶段：

（一）摘临铭文范本中内容完整的一段，起止、段落、词句要成整体，再配上适合的章法样式，营造相应的气息。这两点上可以与原作有较大不同，有一定的发挥余地，也可以当成一件有独立意义的作品。清末民国这一类作品占创作不少的比例（图25）。

（二）集字创作是旧派文人、学者喜好的创作方式，有一定的难度。首先，要求对大篆字法十分熟悉，能够将不同风格的篆字进行风格上的统一，文字学和艺术性兼具；其次，对于所集内容而言，要求作者要有很好的文学功底，特别是集联创作，对古人诗词要相当熟悉，对于诗词格律同样要驾轻就熟（图26）。

（三）当今还盛行查字典集字的创作，多字的大条幅、楹联都极常见，风格的统一性是基本的要求。更高的标准是，对于金文的研习要能持续深入，进而转化为自运的能力，而不是简单的模拟，这方面，清末吴昌硕就是最佳的范例。

图 25 吴昌硕临散氏盘

图 26　罗振玉甲骨文对联

第三章　秦汉篆书

秦汉时期，小篆发展成熟并正式登上历史舞台，成为此前古文字的总结，也几乎终结了之前大篆系统的普遍使用，成为后世两千年书法史中篆书最为大宗的风格形态，影响至深。客观来讲，因为秦代历时仅十五年，其所开创的"书同文"政策事实上要一直延续到汉代才真正完成。篆书作为书体，在秦汉最早完成了定型，往后再无演变。后世每次篆书创作的复兴都是基于对秦汉篆书的回望和研究而展开，带有复古的因素，如唐篆之于秦篆，清篆之于汉篆。

秦代虽享国仅十五年，但在书法史特别是篆书发展中的关纽作用意义重大，而汉代篆书完善了秦代未竟的改革，同样异彩纷呈，堪称壮观。

第一节　秦代篆书

一、概述

秦王嬴政二十六年，即公元前 221 年，翦灭宇内各诸侯国，建立真正大一统的帝国，嬴政合"三皇""五帝"之尊号为"始皇帝"。作为军事、政治方面的强人，秦始皇在立国之初采取一系列措施来加强帝国的稳定和有序建设。其中，文化举措中关于文字规范的"书同文"政策就是秦朝对后世留下深刻影响的创举之一。秦统一全国之前，各国各地文字样式、发展程度各不相同，而且战国时期以来衍生的众多异体字也

是纷繁杂乱，因此，秦立国伊始即着手统一文字是必然的。只是，即便有这样的官方政令，在实施的过程中，具体情形也是颇为复杂的，不是几个碑版、几块诏版就能代表和能说清楚的。许慎《说文解字叙》云：

> 秦始皇帝初兼天下，丞相李斯乃奏同之，罢其不与秦文合者。斯所作《仓颉篇》，中车府令赵高作《爰历篇》，太史令胡毋敬作《博学篇》。皆取史籀大篆，或颇省改，所谓小篆者也。

这段记载很容易被解读为秦朝时这三人改定了小篆，代替了大篆的使用。如唐代张怀瓘《书断》就断定"小篆者，秦始皇丞相李斯所作也"。现在的研究已经明确，书体的演进往往都是长时间的积累，才能完成相关书写习惯和审美心理的改变。正如前一章所述，客观的情况是早在战国中期秦国已经在使用大篆趋于小篆的过渡字体，并逐步完善，在战国末期已经具备了相当成熟的小篆字法和书写水平。并且随着秦国蚕灭六国的整个历程，在统一全国之前就已然开始影响全国。徐无闻明确提出"小篆为战国文字"，詹鄞鑫引裘锡圭语"小篆跟秦统一前的秦国文字之间并不存在截然分明的界限"后也指出，"李斯等作《仓颉篇》只是整理统一的工作，而不是创新的工作"。由此可知，秦朝此三人所完成的工作大体就是在已有文字的发展基础上，加以整理并作统一规范书写以便于全国推行。而小篆之名则始于汉代。

二、秦代石刻篆书

秦代小篆，对其后两千年的书法史影响最大的恐怕就是那几块赫赫有名的篆书纪功碑。秦始皇好功喜出巡，立国后从公元前219年至公元前210年近十年间共有四次携百官出巡，为显皇位正统和国威尊严，常于重要之地勒碑纪功，此开创了中国历史上"刻石纪功"的传统。碑文无署名，据传由李斯书碑，虽无确考，但千年不易，这里权从旧说。据《史记·秦始皇本纪》载，刻石共有七块：

秦始皇二十八年　　峄山刻石（今山东邹城）

泰山刻石（今山东泰山）

琅玡台刻石（今山东青岛）

秦始皇二十九年 之罘刻石（今山东烟台）

东观刻石（今山东烟台）

秦始皇三十二年 碣石刻石（今河北昌黎县）

秦始皇三十七年 会稽刻石（今浙江绍兴）

秦二世胡亥继位后，为彰显正统又在始皇刻石上加刻二世诏，情形与秦二世在始皇廿六年诏版上补刻诏书相同。七块篆书碑之中，《东观刻石》与《碣石刻石》历代文献都不见记载。《之罘刻石》立于山东烟台罘山，原石久佚，据说毁于五代十国时期，宋欧阳修曾得其二世所加刻诏书拓本计二十一字，现传世仅见已然失真的宋代《汝帖》本十三字，风格与存世其他诸刻不甚相似。因此，秦世七块篆书碑，能展开讨论和研究的只有其余四块：《峄山刻石》《泰山刻石》《琅玡台刻石》《会稽刻石》。

《峄山刻石》（图1），又名《峄山碑》，为"秦始皇东巡第一刻"，《史记·秦始皇本纪》载"始皇二十八东行郡县，上邹峄山，与鲁诸儒生议刻石，颂秦德，议封禅，望祭山川之事"，遂有此碑。立石于山东邹县峄山，原石早佚，或早在唐代之前就已毁坏。据《封氏闻见记》载"石为魏太武帝推倒，邑人聚薪其下，野火焚之"，此又见于杜甫《李潮八分小篆歌》云"峄山之碑野火焚，枣木传刻肥失真"，也无原拓存世。现藏西安碑林的刻石是宋代郑文宝于淳化四年根据南唐徐铉摹本（一说为徐临本）重刻，后有郑文宝跋文，传世最早的明拓本中间位置已有断痕，世称"长安本"。今邹城有翻刻碑，为宋元祐八年张文仲据徐摹本重刻，元代刘之美再据张本重刻，石在邹城博物馆，世称"邹县本"，大抵线条偏细瘦。

俞丰《经典碑帖释文译注》提出，从文辞角度分析，《峄山刻石》的内容延续了《诗经》的四言句式，而其三句一韵则是秦代首创。碑文文辞整饬简洁，节奏明快，便于诵读。秦碑文字也开后世碑刻铭文之范例，

图 1　峄山刻石

影响深远。

　　历来对于《峄山刻石》的艺术价值尤为珍视，今时亦多被学人推为学篆入门之圭臬。明末孙承泽《庚子销夏记》评之为"精神奕烨"，杨守敬《长安本跋》中云：

　　　　笔画圆劲，古意毕臻，以《泰山》二十九字及《琅玡台碑》校之，形神俱有，所谓下真迹一等。故陈思孝论为翻本第一，良不诬也。

客观而言，即便是《峄山刻石》长安本，其影响力之巨大都是不争的事

实，凡宋以降近千年间各种碑版、墓志、篆额、墨迹引首等等篆书样式，大体笼罩在此类铁线、玉箸风格之中，愈演愈弱，不能自振，直至清代始有转变。究其原因，徐摹本字形、笔势已失强秦雄阔、飞动，突出其停匀整饬、对称安稳。不审此中差异，习者容易陷于板滞僵直而乏自然之节奏变化，古质不足，神情悬隔。

《琅玡台刻石》（图2），原石在山东诸城东南的琅玡山上，山上有平顶，所以又名琅玡台。秦始皇东巡过峄山、泰山后于此立石刻铭，后有二世补刻诏书，传皆为李斯手书。清光绪中尚存山东诸城海神祠，现仅存残石一块，其三面文字皆已磨灭，今藏于中国历史博物馆。《琅玡台刻石》残石历来被认为是最为可信的秦始皇石刻，弥足珍贵。传世仅北面，二世补刻残文，共十三行，每行八字，字迹剥蚀模糊、残泐严重，所幸字形笔势大体能辨，使人能透过两千年历史重幕窥见秦篆高明。清杨守敬云"虽磨泐最甚，而古厚之气自在，信为无上神品"。

《泰山刻石》（图3）又名《封泰山碑》，秦始皇二十八年东巡自峄山至泰山，立此于泰山顶，为泰山最早的刻石。石四面广狭不等，三面先刻始皇诏文，一面后刻二世诏文及从臣名字，传皆为李斯手笔。较之《峄

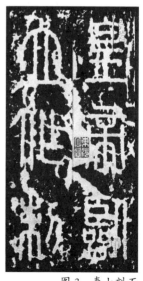

图2　琅玡台刻石　　　　图3　泰山刻石

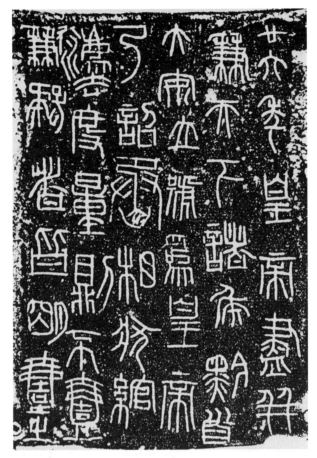

图 4 秦诏版

山刻石》《泰山刻石》多古意醇厚，不可忽视，历来也备受关注。

三、秦诏版

秦始皇统一度量衡制度，通过刻嵌与铸铭的方式颁其廿六年诏书于度量衡器上，发往全国，其诏书内容共四十字："廿六年，皇帝尽并兼天下诸侯，黔首大安，立号为皇帝。乃诏丞相状、绾：法度量则不壹歉疑者，皆明壹之。"（图4）二世胡亥即位后，部分权量上加刻二世诏书共五十八字，史称"两诏权""两诏量"。其中直接契刻者居多，所以笔画多直，转折多方，时出意外，排列不能均匀，点画偶有简损。结构也时见倾侧欹斜，疏密开合富于变化，字形大小错落，有乱石铺街各自

成趣又顾盼生姿之妙。一般为纵有行、横无格，通篇因势布局，极富变化，质朴率真，触目使人有顿还商周甲金旧观之感。单刀近甲骨意味，双刀有金文遗韵。此与严谨整肃的秦刻石碑有极大的差异，反映了秦代篆书在使用过程中较为复杂的情形。如果以秦刻石碑之隆重为秦世威严，那么这些诏版书风则多少反映了民间书写的世俗化，带上了百姓的创作风格。

秦诏版主要分成秦权诏版和秦量诏版两类。

权，是称重时使用的衡器，俗称"秤砣""秤锤"。《汉书·律历志》称："权者，铢、两、斤、钧、石也。"据测，秦时一斤合今 250 克左右。秦始皇时为统一衡制而颁发的秦权多数为半球形，也有瓜棱形。

秦量诏版上的铭文，一般分两种：一是直接在量器上契刻或铸造；二是刻制在一块青铜版上再整体嵌在量器的面上。八角形及多角棱形，有钮，铭文环刻于权体面上。

四、其他

随着近几十年考古工作的推进，相关的一些其他秦代文字遗存陆续

图 5　刑徒瓦

图6　睡虎地秦简

被发现。尽管许多特定的文字形态未必就能被认定为书法，但其与秦代其他官方、正式途径使用的文字构成了秦代文字使用的两极，不断地丰富我们对于这个短暂而重要的时代的认识。

（一）秦刑徒墓志

1979 年底，在始皇陵西侧赵背户村的秦代刑徒墓的考古挖掘中出土十八件刑徒瓦志（图 5），记有刑徒的来自地名、人名、爵名及刑名，文字为篆体而多隶意，阴刻于陶瓦残片上。镌刻手法简单，字体粗率随意，笔画多直折散断，可知刻手大多是缺乏文化素养和书写训练的刑徒。

（二）墨迹简牍

1975 年 12 月在湖北省云梦县睡虎地秦墓中出土大量竹简（图 6），称睡虎地秦简、云梦秦简。普遍长 23.1 厘米至 27.8 厘米、宽 0.5 厘米至 0.8 厘米，共一千一百余枚，保存完好，字画清晰，内容涉及法律、文书、告示、卜筮等方面，具有重要的学术价值。文字大多篆形而隶笔，体现了这一时期民间及低级官吏日常实用文字的隶变轨迹，这种书写样式一直延续至秦汉，进一步推进书体的革新。

第二节　汉代篆书

一、概述

秦朝的苛法峻刑没能成全始皇帝千秋万代的愿望，在二世昏庸残暴的统治下，秦朝很快在农民和贵族们的起义中分崩离析，迅速灭亡。豪强角力中，刘邦由弱变强而最终战胜项羽，公元前 202 年于洛阳登帝位。不久后迁都长安，开始两汉长达四百多年的统治。

两汉既是封建制度逐渐完备的重要历史时期，也是中国文字演变的关键节点。古文字在日常使用中走向终结，今文字系统日趋成熟与完备。从整个书法史的发展来考察，两汉时期也是其重要关纽，书法艺术逐渐走向自觉发展的道路，笔法真正意义上形成独立的审美追求和技术积淀，书法进入波澜壮阔的大发展阶段。

尽管篆书在汉代已经不是主要的实用性书体，但是在一些庄重或特殊的场合依然被广泛使用，其中石刻篆书最能代表汉代篆书的高度，包括篆书碑、篆书碑额、石像题记、建筑物铭刻等等。此外，还有许多汉代篆书作品如宫殿门额上的题榜、铜器铸刻的铭文、印章及钱币篆文、瓦当砖陶上的篆书以及墨迹形态的丧葬铭旌篆书、简牍篆书等等。时至今日，仍有许多作品传世，蔚为大观。

二、汉代石刻篆书

汉代石刻篆书因其使用场合与呈现的方式不同，有刻石篆书小品、碑刻篆书、篆书碑额、石阙题字等多种。

（一）西汉刻石篆书小品

秦统一全国，颁布文字标准样式，但不久陷于乱世，以致汉初文字使用出现颇为混乱的局面，最为突出的情形是篆隶相参，互为影响的状况，这就是现今所见西汉时期留存下来篆书的主要形态。

西汉时期刻石很少，凡有出土、发现，都为金石学家珍视如宝璧。就实物考察来看，此时也尚未形成像东汉那样的形制和功用上可以称得上"碑"的刻石规模，大多是刻在坟坛上的一些小品，有小而特定的尺寸，字数也不多。石质粗糙天然而不事打磨修饰，因此相应的篆书风格也都以古拙质朴、浑厚简率为主，这一类篆书作品中，隶书的笔意十分明显，体现了西汉人用篆书来表现庄重、正式场合的需求时，不免会带上时代风尚的影响。其中为世人熟知的如《群臣上酬刻石》（图7）、《祝其卿坟坛刻石》《上谷府卿坟坛刻石》《霍去病墓石题字》《鲁北陛石题字》《鲁孝王陵塞石》《居摄两坟坛刻石》等，这些零星发现的石刻篆书小品大致勾勒出西汉石刻篆书特有的风貌和时代气象，使其逐渐变得真实可感。

图7　群臣上酬刻石

图 8　鲁北陛石题字

1.《群臣上醻刻石》，石高约145厘米、宽28厘米，一行共十五字篆书："赵廿二年八月丙寅群臣为王上醻此石北。"汉文帝后元六年所立（前158）。字形呈扁方，作为现今所见最早的西汉刻石，篆书之中已然有许多隶书笔势的掺入。整体而言，既有篆书的圆笔婉转，又有隶意的平整厚实，大抵与秦诏版文字有传承之脉络。

2.《鲁北陛石题字》（图8），石长95厘米、宽42厘米，刻于汉景帝中元元年（前149）立，为鲁恭王刘馀宫殿阶石题字，四行共计篆书九字"鲁六年九月所造北陛"。字体与《群臣上醻刻石》接近而更多变化。

（二）东汉石刻篆书

东汉石刻篆书代表了两汉各类篆书中的最高水平，按其形制区别又可分为篆书碑刻、篆书碑额等等。经过王莽时期的复古，东汉延续了秦代篆书成熟的面目，这与西汉时期文字发展阶段相互交糅的情况不同，东汉在篆书与隶书都臻于成熟的情况下既相互影响又能分道扬镳，各造极诣。而且东汉篆书书写者因无秦人的刻意规范、标准化的秩序要求，而显得烂漫、自由。突出的特点就是线条意识的自觉性加强，不再受秦人"等线体"的束缚，表现为运笔的变化

图 9　袁安碑

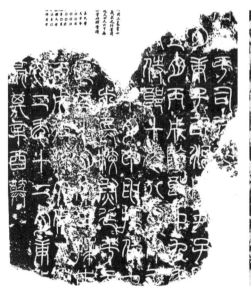

图 10　袁敞碑

图 11　嵩山少室石阙铭

和节奏感的细腻把握，方圆并用，富于转折顿挫、盘旋往复，说明汉人已然对线条形式有了娴熟的掌握和运用的能力。即便是在复杂的运笔过程中，也能从容自在而不失准确。许多起收处的锋芒外露，增添了灵动飘逸，自然天成。

1.篆书碑刻

碑最初是木柱，后来改成石头，再发展成上面书刻墓主人生平功业，以广其德。成熟时期的碑正上方有碑额，或有题署，或有纹饰，一般有"穿"在碑额上或下。石碑的正面称为碑阳，反面称为碑阴，两侧为碑侧，底下往往有碑座，称为"趺"。东汉实用书体已是隶书，所以存世完全意义的篆书碑并不是太多，现存主要有《嵩山少室石阙铭》《开母庙石阙铭》《袁安碑》《袁敞碑》《延光残碑》《祀三公山碑》《鲁王墓石人题字》《议郎等字残石》《应迁等字残碑》等。这些作品基本上体现了结体茂密、形方势圆的特点，在延续秦小篆的基础上也借鉴了隶书的笔法，是汉代篆书的代表。

《袁安碑》（图9）（92）与《袁敞碑》（图10）（117）是汉代篆

书碑中最为重要的名品，墓主人袁安与袁敞为父子，二人在东汉中期都位列三公，丧葬隆重。二碑制作时间相差二十五年，《袁安碑》于明万历年间出土，一直被置于寺庙做供案，因其字面朝下，直至1929年才被再次发现，大体依旧完好，引起学界瞩目；《袁敞碑》残石于1922出土于河南偃师，仅存碑刻下部大半，真正完好的字数并不是很多。这一时期以这样正式的篆书立碑极为罕见，应该与二人身份有关。二碑书法风格相类，为一人所作的可能性较大，或为朝臣中善书者，或为门生故吏精于翰墨者。二者接续秦篆风貌而有汉人自家精神，特别是曲线和斜线的大量使用，总体显得婉转圆融，体势饱满，笔势流畅，清丽高华。同时许多用笔带有明显的隶意，增强了节奏变化和雄强的气质。其中《袁敞碑》虽然完好的字数不多，但是起笔回锋、行笔过程、转折提挈都清晰可见，是极为难得的研究资料。

《嵩山少室石阙铭》（图11）（时间不确）与《开母庙石阙铭》风格接近，研究者也常有同一人所书之说，然不可确考。书法传承篆籀意蕴，在汉属于正统篆书，体方而笔圆，朴茂雄浑，雍容开阔，时常有放逸自足

图12　嵩山少室石阙铭额　　　　　　　图13　张迁碑额

之态。值得注意的是《嵩山少室石阙铭》另有题额篆书六字，上承斯篆遗规，下开唐代李阳冰风貌，尤为难得一见，在汉篆中为仅有（图12）。

2. 碑额篆书

东汉碑额所题篆书是两汉篆书中的又一个亮点，因其书写空间的特殊，一般字数在几个到十几个之间，但是能够因地制宜，安排妥帖，各具姿态，风格迥异。呈现出新奇、繁多的样式品类，体现了汉人极为丰富的创造力。最为有名的汉碑额有《嵩山少室石阙铭额》《张迁碑额》（图13）、《鲜于璜碑额》《西狭颂碑额》《孔宙碑额》《韩仁铭额》《尚府君残碑额》等。有潇洒秀丽者，也有端庄整饬者，有茂密隽永者，也有烂漫朴拙者。碑额的篆书给了汉人极大程度的创造自由，趋于一额一式的形态变化，令人叹服不已。

三、其他

（一）砖瓦、货币、金文

砖瓦、货币文字是文字图案化的审美形态，在一些特殊的位置空间里，文字、笔画随体分布，顾盼揖让，自然盘曲，寓巧于拙。时或有增减笔画的处理，使得这类作品有意外之趣。

汉金文篆书类主要出现在西汉及王莽时期，存世比较著名的《中山内府铜钫铭》《中山内府铜锅铭》（图14）在1968年于河北满城西汉墓出土，文字往往在篆隶之间，因其保存较好，铭刻笔画清晰，是了解西

图14　中山内府铜锅铭

汉篆书的珍贵资料。而另一件重要的《嘉量铭》则是王莽时期的代表作品，堪称汉代金文的经典，全文 20 行共计 78 字，研究者多以此佐证王莽时期对于秦代篆书的复古态度。不过，其整饬协调的风格之中，方折的笔画和充满动感的弧线相糅合，有健步临风的意味，也有汉人自家风范。

（二）篆书墨迹

东汉作为日常书写形态为主的墨迹遗存，其实用文字已经以隶书甚至草书为主体了，而篆书所见寥寥。20 世纪 50 年代末，在甘肃武威磨咀子汉墓群中出土几件西汉时期的铭旌，作为丧葬礼仪之用，上面书写逝者籍贯姓名，或有其他简单语句。这些稀见的墨迹生动反映了当时篆书的真实面目，是极佳的参照。如《张伯升铭旌》（图15）线条圆浑凝练而结体宽博，与《祝其卿坟坛刻石》等西汉刻石小品及东汉某些碑额书风极为接近。

1973 同样出土于甘肃的《张掖都尉信》红布墨书是当时高级官员的通关凭证。其书风接近秦篆式样，字形修长而重心略高，或是当时统一的官样文字。

图 15　张伯升铭旌

第三节　秦汉篆书学习要点

篆刻学上有"印宗秦汉"一说，篆书史上，秦汉同样是百代楷模，特别小篆一体，秦汉样式一直延续至今。今日回望历史，我们在学习秦汉篆书的方式方法、取法重点上依旧有许多值得讨论的地方。

一、秦篆的学习

秦篆，成为我们后世误解了的一种规范，这种误解事实上妨碍了之后篆书创作的良性发展，成为价值判断和书写方法上的一种禁锢。问题的核心就在于"玉箸篆"的认识上，在先秦与汉代蓬勃自由的书风之间，短暂的秦代却给历史留下了规矩与极端秩序的印记。就今日对秦代出土文字的深入研究，我们会发现，对于秦代小篆的判断要进行反思。我们太容易进入类似《峄山刻石》《泰山刻石》这样的标准化认识之中。循着这样的标准，规定篆书史的主体的认知，成了往后两千年小篆不断衰微的根本原因。因此，就学习而言，秦代篆书的临摹，当极力拓宽取法的对象，举凡诏版、墨迹、刑徒砖等等都是秦小篆鲜活的代表，而《琅玡台刻石》则应代表李斯篆书，作为可靠的研究对象。至于用笔方法，最佳的理解途径则是汉魏间重要书论里关于秦代篆书的记载和描述。因为时隔不远，能见真迹，汉魏人的所见、所记、所思最为可靠。从中可以见到秦篆开放的结字和多变的用笔，以及妙合自然的意象，切不可斤斤于"铁线篆"的陷阱，不要简单迷信笔直、对称、均匀这样的审美规范。

秦代篆书沿袭西周传统，修长紧密，点画粗细一致，圆起圆收，结构严谨整饬。兹略举例说明。

（1）横画

单字书写举例："史""王""皇"横画逆锋起笔，线条质感圆润，长度均匀，左右对称（图16）。

（2）竖画

单字书写举例："帝""明"线条均匀，空间排列匀整，风格凝重饱满（图17）。

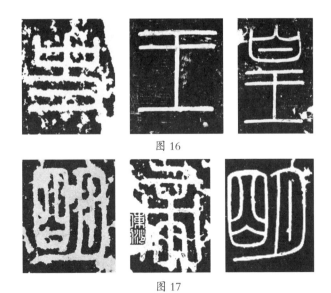

图 16

图 17

（3）弧线

单字书写举例："万"笔顺上下有序，曲笔婉转有力，接笔处不露痕迹，空间均匀，左右对称；"流"曲直相宜，弧线平行分布；"如"注意弧线间长短收放关系，字形修长（图18）。

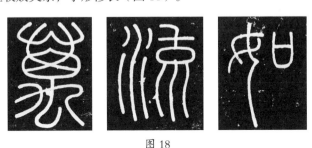

图 18

二、汉代篆书的学习

站在今日的立场看学习汉代篆书这个话题，我们愧不如清代书家。清代篆书声势浩大的复兴，首先恰恰是基于对汉代篆书深入研究再广而大之的结果，而今日，这样的启迪成了历史。今日篆书创作的格局里，一路回归到铁线篆的怀抱，一路简单地延续清人风格化的样式，还有一路则在写意大篆的道路上狂飙突进，而汉代篆书则被大部分人忽视了。

汉代篆书面目繁多，变化又大，往往一碑一式、一额一体，厚重朴茂。

结构趋方，运笔婉转多变化，方圆并用，富于转折顿挫。代表作品《袁安碑》《袁敞碑》《张迁碑额》。兹就其特点，略加申明。

（1）横画

单字书写举例："酉""辛""平"横画起收藏锋，线条中段中锋行笔，饱满有力，空间匀称（图19）。

（2）竖画

单字书写举例："司"竖画略带弧度，注意收放；"东""康"左右对称呼应，重心稳定，不偏不倚（图20）。

（3）弧线

单字书写举例："汝""河""延"使转圆活，停匀端庄，接笔处虚实相生，线质浑厚，左右空间均衡（图21）。

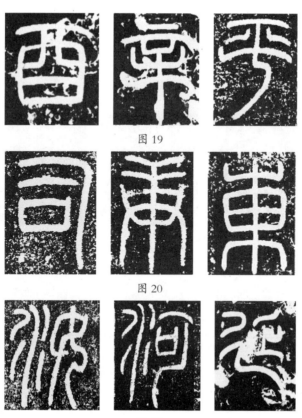

图 19

图 20

图 21

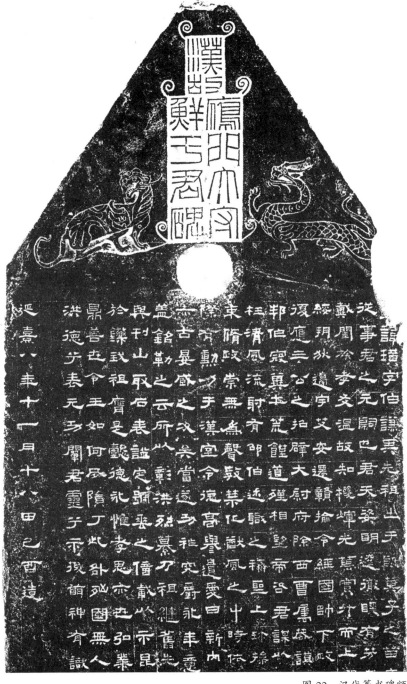

图 22　汉代篆书碑额

汉代篆书面目繁多，变化又大，往往一碑一式、一额一体（图22），实在不容易总结技法上的规律性，难以短时间生成有效的风格形态，从今日讲求快速高效的学习模式讲，汉篆成了习者不应轻易触碰的领域。因此，合理建议就是，在对清篆或唐代篆书有了相当的基础之后，再深入研究汉代篆书，而且要有长期研习的雄心与愿力。具体而言，清人的研究角度依旧还有参照价值，而清人浅尝辄止、未曾踏足的领域给我们留下了机会，譬如新近不断出土的汉代墨迹篆书在笔法上就有全新的价值。

第四章　千年寂寥与盛唐之光

自秦汉以降，篆书渐成古文字学家专门之学，于书学之中，渐遭冷落。去古愈远，湮灭益多。然而虽几经沉浮，总能薪火相传以至重振、光大，实有赖于书史中两次重要的篆书复兴。其中首次复兴，核心人物是中唐李阳冰，其力挽"篆书中废"几近千年之颓势，登高疾呼，终成大业。经其发展且"光大于秦斯"的玉箸篆成为后世小篆正宗，影响深远。

第一节　汉唐之间的"篆学中废"

一、概述

秦汉以降，历魏晋南北朝、隋，至初唐，书法史完成草、楷、行诸书体的衍化以至成熟。故存世书法作品也以这几种书体为大宗，魏晋时隶书碑尚属常见，而篆体则为少有，多见于碑额，富装饰性。偶有的篆书碑《封禅国山碑》《天发神谶碑》，其风格奇异，没有普遍意义。至于些许碑额志盖，多不见高明。关于这段史实，历代书论多见记载：

> 自秦李斯以仓颉、史籀之迹，变而新之，特制小篆。备三才之用，合万物之变。包括古籀，孕育分隶，功已至矣。历两汉、魏晋至隋、唐，逾千载，学书者惟真草是攻，穷英撷华，浮功相尚，而曾不省其本根，由是篆学中废。

（宋・朱文长《续书断・神品》）

（小篆）自汉魏以及唐室，千载间寥寥相望。

（宋・佚名《宣和书谱》）

历时千年的"篆学中废"现象，究其原因，主要是篆书的实用价值为其他更简易、更便于书写的书体取代。"学书者惟真草是攻"而不曾省其本源，亦是必然。另外，后起的行草在书写、抒情功能的优越性更使书家趋之若鹜。偶作小篆亦不循秦时旧制，再加上不精文字之学，随意变易，讹误时出。而每个时代在书法的其他书体领域里对书法笔法探索的实践都会折射到当时的篆书书写中。言之丰富也罢，言之歪曲也罢，总归是怪模怪样，神态各异。这种"变篆"虽血肉丰美，各具神形，总是龋齿摇足，不胜作态。这也说明，任何一种书体的发展都不可脱离自身固有的传统，这正是魏晋"变篆"之流弊渐生的原因。不过也正是赖此种种，使得篆体书法，不绝如缕，不至磨灭。

二、魏晋间篆书名迹

1.《魏三体石经》（图1），用古文、小篆、隶书三种字体对照书写，因此得名。刻于三国时魏齐王曹芳正始二年（241），故又称《正始石经》，是继东汉《熹平石经》后又一部重要的规范文字的石经，可惜于乱世中早遭毁坏。自311年"八王之乱"焚毁二学以来，直至唐初已十不存一。至今所见皆残碑，共计字数不过2500字：

后汉镌刻七经于石碑，皆蔡邕书。魏正始中，又立三字石经，相承以为七经正字。后魏之末，

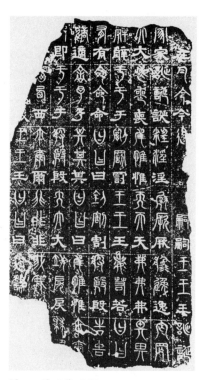

图1　魏三体石经

齐武执政，自洛阳徙于邺都，行至河阳值岸崩，遂没于水。其得至邺者不盈太半。至隋开皇六年（586），又自邺城载入长安，置于秘书内省，议欲辑补立于国学。寻属隋乱，事遂寝废，营造之司用为柱础。贞观初秘书监臣魏徵始收聚之，十不存一，其相承传拓之本犹在秘府。

（《隋书·经籍志》）

至光绪间，《正始石经》残石陆续出土面世，学界瞩目，争相购致，相关研究随之不断深入。由于其不同于《熹平石经》的单体隶书书写，很好地保留了古代文字样式，对于书法史和文字演变史的意义重大。三体书法皆精劲整饬，其中古文于《说文解字》所录文字大体吻合而字形略有不同，属于传抄过程中的讹误；而小篆严谨出于秦篆一系，更趋于工整，曲折处有婉丽优美之致；隶书比汉隶规范，有板滞之嫌。

2.《天发神谶碑》（图2），又名《天玺纪功碑》，东吴天玺元年（276），末帝孙皓为巩固统治，制造"天命永归大吴"之舆论所制碑。碑文篆书，21行共计224字，刘宋时已断为三截，故又称"三段碑"。方整严密有如隶书，笔力雄健，传为皇象所书。黄伯思《东观余论》载：

（皇）象书人间殊少，惟建业有吴时《天发神谶碑》。若篆若隶，

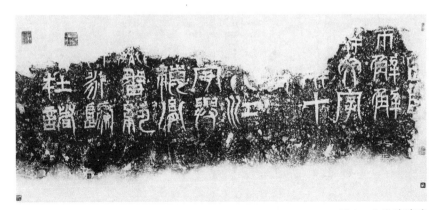

图2　天发神谶碑

字势雄伟，相传乃象书也。张怀瓘目以沉着痛快，真得其笔势云。

此碑书风独特，书史中绝无相类者。历来所书家重视，方正中不见板滞，茂密处蕴含灵动，其中一些特殊的用笔形态深有古风，对后世影响颇大。特别是清代中后期的篆书以复古为出新，很多人将眼光投向了这个碑。

3.《禅国山碑》（图3），据考也是天玺元年所立，四面环刻，故有"囤碑"之名。石质较松，多漶漫剥离，朴茂可爱。书风淳古秀茂，笔多圆转，有周秦篆书遗韵，与《天发神谶碑》方折异趣。杨守敬《激素飞清阁评碑记》云：

秦汉篆书，自《琅玡台》《嵩山石阙》数碑而外，罕有存者，惟此巍然无恙，虽漫漶之余，尚存数百字。玩其笔法，即未必追踪秦相，亦断非后代所及。

图3　禅国山碑

第二节　唐代篆书复兴

一、初唐篆书

考察初唐篆体书法可见，在相当长的一段时间里，书家作篆依旧是积习未除，保留南北朝和隋代风行一时的"变篆"书风。文字结构与书写形态大半是放诞而远离秦小篆法度。即便是名家书作，如欧阳询《九成宫醴泉铭》(图4)(贞观六年，632年)，褚遂良的《伊阙佛龛碑》(图5)(贞观十五年，641年)之碑额篆文，篆法亦见荒率，不甚高明。稍晚于《九

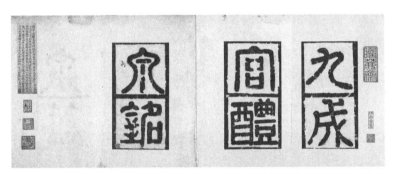

图4　欧阳询九成宫醴泉铭碑额

图5　伊阙佛龛碑额

成宫醴泉铭》的《李靖碑》（图6）（显庆三年，658年）篆额阴文二十字，篆者已不可考，然遒劲流美，使转得力，一扫旧习，已颇有可观处。虽昆山片玉，亦可视为中唐篆学中兴之先声，较之先前，确有雅郑之别。

另外初唐还有两件重要的篆书作品：

（一）《碧落碑》（图7），670年立，亦称《李训谊等为亡母造大道无尊像》，书者已不可确考：

> 右唐《碧落碑》，大篆书，其词则唐宗室黄公所述。或云陈惟玉书，或云自书，皆莫可知。
>
> （赵明诚《金石录》）

碑文篆书，异体别构，后世奇之，"余不解篆书，然如此碑则绝爱之。其笔法正与李监阳冰相似，岂李篆果由此悟入耶？然阳冰端整，此则稍

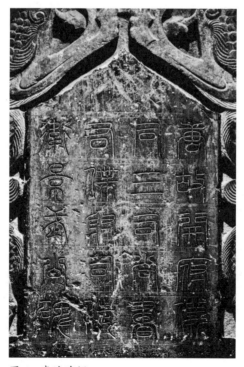

图 6　李靖碑额

图 7　碧落碑

有运笔势，微近李丞相。内有数字与常篆不同，亦稍怪异，乍睹之仿佛石鼓文"（孙镤《书画跋跋》）。是碑文字历来被认为怪诞不径，乖于"六书"，然却与近年来出土的战国文字颇有合者。

（二）《美原神泉碑》（图8），688年立，韦元旦撰，尹元凯篆书，清人评此碑为"该碑字体颇学《石鼓文》，但乏挺健之气，其用字多本《说文》，亦有乖违六书者"（清·钱侗）。尹元凯，瀛州乐寿人，由慈州司仓参军坐事免，栖迟不出者三十年。

二、盛中唐篆学中兴概况

唐代经初唐五朝八十多年，迎来中国封建文化发展的高峰时期。当是时政绩殊显，经济空前繁荣，统治者更是"旁求宏硕，讲道艺文"（《全唐诗》卷三《明皇帝传》）。于是诗歌、绘画、雕塑、书法等皆一变初唐清劲、绮丽风格为豪迈雄浑、丰硕茂逸，卓然有大气象，其中诗歌、书法成就尤为特出：

> 开元文盛，百家皆有跨晋、宋追两汉之思。经大历、贞元、元和，而唐之为唐也。六艺九流，遂成满一代之大业……至元祐而后，复睹开、天之盛，诗与书其最显者已。
>
> （沈曾植《菌阁琐谈》）

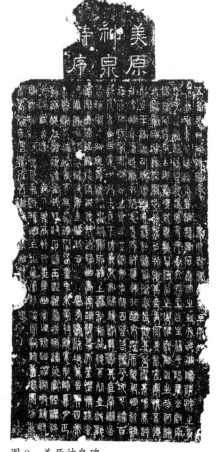

图8 美原神泉碑

当时书坛各种书体,争蹈洪流,

图 9　颜真卿　祭侄文稿

汇聚合之，势成浤浤然，而篆书也于寂寥几近千年之后迎来了复兴。

除却书法艺术于盛中唐全面走向高峰对篆书复兴有促进作用之外，还有许多社会因素不容忽视。唐代初期官府已注意到小篆及其他书体有任意变易形体、结构的状况，专设有厘正文字谬误的"正字"官员。当时翰林院设侍书博士，东西两京的国子监，各设国学、太学、四门律、书、算六学，其中"书学"是专门培养书法人才的学科，设有书学博士。"以《石经》《说文》《字林》教授生徒，余字书亦兼习之。《石经》三体书限三年业成，《说文》两年，《字林》一年。"（《唐六典》卷二十一）

当时古文字研究受到高度重视。颜师古撰《匡谬正俗》《字样》；杜延业撰《群书新定字样》；张参撰《五经文字三卷》；唐玄度撰《九经字样》；颜真卿撰《海镜源》；李腾撰《说文字源》；颜元孙撰《干禄字书》；欧阳融撰《经典分毫正字》等。可以想见篆学在当时已有相当的基础，也促成了盛中唐篆书的全面复兴。

综观盛中唐近百年间存世篆书作品，可分为前后两个时期。前期为开元年间，后期为乾元至元和年间。

（一）前期

篆书由无闻而滋兴，渐入佳境，但还是少有专门的篆书家，多为擅其他书体而兼作篆籀，虽亦不乏大手笔，然篆名终不显赫。钩沉人名，当有梁昇卿、元行冲、李邕、司马承桢、薛希昌、卫灵鹤、卢藏用、史惟则、王通、颜真卿（图9）、卫包、邬彤、苏芝行、徐浩、裴迥、戴千龄、胡霈然、蔡有邻、梁耿、太子亨等。诸家之中，篆名较为显者当推史惟则、卫包二人。

史惟则，字向，广陵人，官至都水使者。开元十四年（726）入翰林院充任待制兼校理。历直学、学士，先后凡三十余年，故存世书作极夥。篆书作品以碑额为主，偶有篆书碑，现已仅见于著录。其以隶书精整严谨名于唐世："籀篆八分如王公大人，进退有度。"（明·陶宗仪《书史会要》）

卫包，京兆人，官至尚书郎，是当时少有之知名的篆书家，通字学，兼擅象纬之术，官至尚书郎，工八分、小篆。"卫包、蔡有邻，工夫亦到，出于人意，乃近天造"（窦臮、窦蒙《述书赋并注》）。卫包还擅古文："唐世华山碑刻为古文者，皆为包所书，包以古文见称，当时甚盛。"（宋·欧阳修《集古录》）只可惜，其书作只见于著录，不见实物，无从详论。

（二）后期

这一时期是篆学全面复兴的高峰时期，之前种种于此汇聚，集众美裁为一体，成大气象。四五十年间，名家佳作迭出，

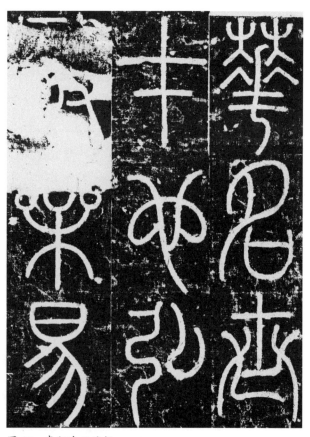

图10　李阳冰三坟记

异彩纷呈，令人目不暇给。当时专门的篆书家就有李阳冰、瞿令问、袁滋、季康、李庾、王遹等人。

李阳冰，字少温，赵郡人。约生于开元九、十年间，卒于贞元初年，官至将作少监。文章简洁雅健，堪称"一代大作手"。留心小篆殆三十年，精研字学，不闻外奖，躬入篆室。以秦小篆入手，参以籀文，广收博取，一变斯翁廓落严整之风，"开阖变化，如虎如龙，劲利豪爽，风行雨集，遂极其妙"，为一代绝笔（图10），终成复兴大业。其自许颇高："天之未丧斯文也，故小子得篆籀之宗。斯翁之后，直至小生。"（唐·李阳冰《论古篆》）

唐舒元舆尝见少温小篆六幅，谓其：

其格峻，其力猛，其功备，光大于秦斯有倍矣。

见虫蚀鸟步痕迹，若屈铁石陷入屋壁，霜昼照着，疑龙蛇骇解，鳞甲活动，皆欲飞去。

斯去千年，冰生唐时。冰复去矣，后来者谁？后千年有人，谁能待之，后千年无人，篆止于斯。呜呼主人，为吾宝之。

（唐·舒元舆《玉箸篆志》）。

李阳冰以篆书独步有唐，抗衡时贤，超迈绝伦，名极一时。宋朱文长作《续书断》，置李阳冰为唐宋书家神品三人之列。至元郑杓更是列其为古今书家十三人中，以为其"独蹈孔轨""过于秦斯"。

李氏传世作品很多，然唐时原刻已不多见，许多碑版，几经翻刻，怯薄细瘦，古意荡然，无从评判。相比之下，尚能传神的有《怡亭铭》（永泰五年）、《般若台铭》（大历七年）、《新驿记》（大历九年）、《颜氏家庙碑额》（图11）（建中元年）、《崔裕甫墓志篆盖》（建中元年十一月）。

瞿令问，或作令闻，生平无考，唐代宗时人。大历中为道州江华县令，以篆籀八分有名当时，"问艺兼篆籀"，又洞悉字学，"所用古文，皆

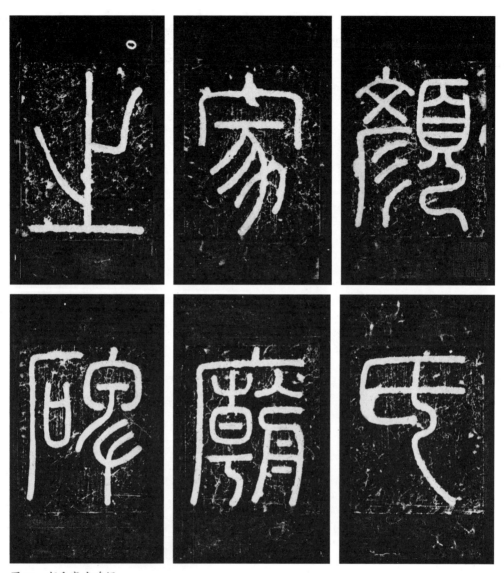

图 11 颜氏家庙碑额

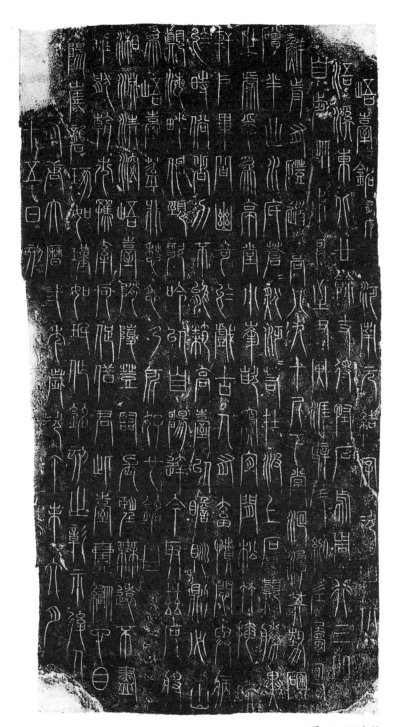

图 12 峿台铭

有依据，无一字杜撰，以此见公篆学之精深，实于唐宋诸儒中卓然可称者"（瞿中溶《古泉山馆金石文编残稿》卷二）。

瞿令问篆书作品可考者有《三体阳华岩铭》《峿台铭》（图12）、《寇尊铭》，篆体或古文，或悬针，与少温别为一体。

袁滋（749—818），字德深，强学博记。元结内弟。少时依元结，读书自解义，结重之。初试校书郎，后为宪宗相，终于湖南观察使任上。"工篆籀，有古法"（《新唐书·袁滋传》）。

袁滋存世作品有《开路置驿题名》《痔瘕铭》《轩辕黄帝铸鼎原碑铭》。《王卓碑》篆额，《李广业碑》篆额、《尚书省新修记》篆额，书体多用古籀。

世论唐篆于李阳冰推崇备至，其实从中唐其余诸家作品看，较之少温，亦无多让，皆各擅己长，各臻其美。或古文朴厚，或悬针劲挺，或玉箸遒美，皆卓然有大气然。古人论书，时常一叶遮目而难及其余，去之愈远，钩沉愈难。

（三）晚唐

晚唐篆书承盛中唐之余绪，虽习篆者众多，然强弩之末，颓势难回，无有能与前贤相颉颃之人物：

　　自阳冰独擅，后无继者。

　　唐世篆法，自李阳冰后，寂然未有显于当世而能自名家者。

　　　　　　　　　　　　　　　　　　　　（宋·欧阳修《集古录》）

考察之下，尚有篆名者有陈谏、归登、胡证、唐玄度、柳公权、李灵省、丁居晦、毛伯贞、董环等，其中尤以唐玄度、柳公权二人名稍著。柳公权篆书于玉箸一路得力尤多，体势遒美，笔力千钧，结字严整缜密。世人论及诚悬，但知其正书、行草造诣，殊不知其篆书亦为晚唐之翘楚，其作品如《高元裕碑》有篆额二十字（图13），《圭峰禅师碑》有篆额九字（图14），足当此评。

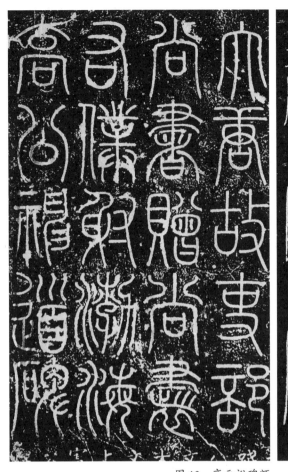

图 13　高元裕碑额　　　　　　　图 14　圭峰禅师碑额

第三节　盛中唐篆书风格及技法特征

中唐篆书复兴在继承传统上是全方位、多角度的，书家涉猎既广，用功亦深。古文篆籀，悬针玉箸，无所不及，无所不能。因此，分析其风格特征及技法成就，对于研究、学习都有裨益。从存世作品看，当时篆书以古文大篆为一路，小篆参以籀文为一路，玉箸小篆为一路，颇具代表意义。其中最易忽视的是古文一路，而对后世影响最为深远的则是玉箸小篆一路。

一、古文大篆书法

学者为溯本而求源，书家发思古之幽情，代不乏人。许氏《说文》收古文已多，魏正始间《三体石经》即以古文、小篆、隶书写成。南北朝、隋唐，字学尤盛，是古文大篆书法于唐时兴盛之基础。唐初《石鼓文》于岐州雍县发现，时人如韦应物、韩愈都有《石鼓歌》称赞之。当时已懂摹拓方法，如《三体石经》《石鼓文》及许多秦刻石都有拓本行世，而手抄的古本经书到唐时还有流传，李阳冰就有古文《孝经》和古文官书合为一卷；另外，唐时钟鼎铭文也时有发现。"往在翰林院，见古铜钟二枚，高二尺许，古文三百余字，纪夏禹功绩。字皆紫金钿，似大篆，神采惊人"（唐·张怀瓘《书断》）。应当说，唐时古文遗迹为数不少，为书家在文字研究和书法研习上提供了条件。

唐代古文大篆书法存世较著名者如《碧落碑》《金篆斋颂》（卫包撰写并书）、《三体阳华岩铭》及《窊尊铭》（元结撰，瞿令问书）、《季札墓碑》（传孔子书，殷仲容摹）、《轩辕铸鼎原铭》（王颜撰，袁滋篆额）、《寂照和尚碑》（段成式撰，顾玄篆额）等。作品风格有纯出《石鼓》，浑朴古厚者，如袁滋《轩辕铸鼎原铭》；有师法《三体石经》之古文者，如瞿令问《阳华岩铭》（图15）；亦有取法古籀，参而化之者，如瞿令问之《定尊铭》。

二、玉箸小篆

中唐时李阳冰有感于篆书湮替，遂苦心孤诣，振臂高呼，遂使篆法中兴，玉箸篆亦被奉为小篆正宗。然而后世书家于此常有曲解，年代浸远，误会益深，以至后世再陷门庭冷落、书家乏善可陈的局面。

如何理解"玉箸"一词，尤为重要。清刘熙载于其《艺概》中言及：

> 顾论其别，则颉、籀不可为玉箸；论其通，则分、真、行、草亦未尝无玉箸之意存焉。

可见"玉箸"所指乃是笔意，一种所指宽泛的意象范畴，是对行笔及艺

图 15　阳华岩铭

术效果的一种比喻，一如"折钗股""屋漏痕"之谓。但秦小篆被冠名"玉箸篆"，也不可避免地陷入笔法的局限性和排他性。因为，玉箸篆时常被理解为"笔画两头肥瘦均匀，末不出锋者"，"藏头护尾，线条绝对匀称，运笔始终保持中锋不欹"。则其内涵及丰富的创造性受极大限制，形象代替意象，意为形役，书家削足适履，艺术创造受到重创。"或但取整齐而无变化，则椠人优为之矣"（清·刘熙载《世概》）。

准确认识秦篆有助于理解唐代篆书，"小篆者，李斯造也。或镂纤屈盘，或悬针状貌。鳞羽参差而互进，珪璧错落以争明。其势飞腾，其形端俨"；

"画如铁石，字若飞动，作楷隶之祖，为不易之法"（张怀瓘《书断》）。可见唐人所见秦"玉箸篆"当是势若飞动，参差兼宛转面貌，自是有别于后世"玉箸"皮相。

　　少温既出，一扫颓势，其初学秦小篆，后参以古籀，综合运用，格局已成。继而苦心孤诣，发前人之未见：

　　　　吾志于古篆，殆三十年，见前人遗迹，美则美矣，惜其未有点画，但偏旁摹刻而已。缅想圣达立卦造书之意，乃复仰观俯察六合之际焉。于天地山川，得方圆流峙之常；于日月星辰，得经纬胎回之度；于云霞草木，得霏布滋蔓之容；于衣冠文物，得揖让周旋之体；于须眉口鼻，得喜怒惨舒之分；于虫鱼禽兽，得屈伸飞动之理；于骨角齿牙，得摆拉咀嚼之势。随手万变，任心所成，可谓通三才之品汇，备万物之情状者矣。

　　　　　　　　　　　　　　　　　　　　　（唐·李阳冰《论篆》）

以玉箸篆而"备万物之情状"，足可见少温三十年苦心孤诣要在既定的小篆格式内进行"仰观俯察"的再创造，以达到活化笔下的线条、空间，赋予玉箸篆更多的想象空间和象形意味，李阳冰进行的再创造同时

图 16　般若台铭

也是对古人造字"象天法地"的一种回归。从其作品《怡亭铭》《般若台铭》（图16）、《新驿记》来看，与其他经宋元及以后翻刻的作品如《城隍庙碑》（图17）、《栖先茔记》比较，明显特点是体势飞动，得意外之趣，用笔富于变化，于使转之中注入提按，铺毫得力，游刃有余。此大异于后世书家作篆之战战兢兢，裹足前行。在李阳冰的一段话中也能体现这样的创作理念：

图 17　城隍庙碑

夫点不变，谓之布棋；画不变，谓之布算；方不变，谓之斗；圆不变，谓之环。

第四节　唐代篆书学习要点

唐代篆书继承了秦小篆风格，在继承的基础之上，将秦小篆的古厚之气发展为细劲圆匀之风，其中李阳冰承李斯玉箸笔法开一代新风气，有唐一代篆书以阳冰为第一。另外篆书在唐代的载体和表现形式多种多样，大多出现在碑刻、碑额、墓志盖上面，而出现在这些载体上的篆书也充分代表了唐代篆书的艺术特色：在继承秦小篆的风格上融入时代风格。代表作品《三坟记》，就其笔法特征，略作一二阐明。

（1）横画

单字书写举例："曰"起止藏锋，空间均衡；"摄""阳"短横间距均匀分布，接笔处虚实相生，字形修长整齐，注意左右结构向背关系（图18）。

（2）竖画

单字书写举例："侍"婉转灵动，直曲相宜，左右结构重心上下错落有致；"林""卿"对称书写，竖画挺健，注意开合收放（图19）。

（3）弧线

单字书写举例："以""世""弘"注意笔锋顺逆转换，左右结构避让呼应，秀雅活脱，造型生动（图20）。

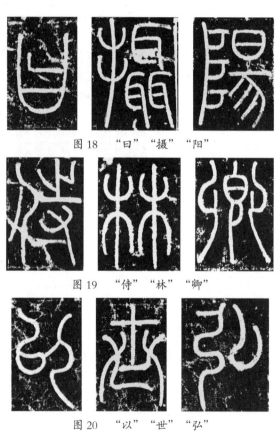

图18 "曰""摄""阳"

图19 "侍""林""卿"

图20 "以""世""弘"

第五节　宋、元、明篆书的颓势

宋、元、明三代近七百年间的篆书创作是人们认为的低谷期，然而实际的情形并不能这样简单地一言概之。

作为书法乃至传统文化的根基，篆书在这三个朝代的官方教育中依旧得到很好的贯彻，而在书家的实践中也同样很受重视，大篆、小篆与古文皆有传承。宋代帝王普遍重视篆书，徐锴、徐铉兄弟二人勘定许慎《说文解字》影响巨大；梦英作《十八体篆书碑》以定篆书样式；郭忠恕《汉简》可视为传抄古文研究的开山之作；薛尚功《历代钟鼎彝器款识》开金石研究之风气。

元代政治高压下，文化转向复古，篆隶书法研究与创作广受关注，以复古为出新，代表人物是赵孟頫，其《六体千字文》（传）足以见出文字学功夫和篆书实践的高度。此外还有俞和、杨桓、周伯琦、泰不华等人在篆书各个领域都有探究，成果卓著。而杨桓与吾丘衍的文字学研究代表了元代的最高水准。

明代初期，善篆书成为进入仕途的门径之一，中书舍人们往往精于此道。至明中期出现"篆书三圣"的盛况，其中李东阳、乔宇于正统的官方样式中有所突破，增强了书写性；而徐霖则大字厚重而富野逸之气，小字清劲玄妙。明代后期，思想解放，篆书领域也出现一些不寻常的异动，标新立异、书体杂糅时有出现，如赵宧光发展了"草篆"一系的创作，别立一格。

一个新的现象是，除少数的专门篆书家之外，这个时期出现了书家诸

图 21　米芾篆书

图 22　赵孟頫篆书

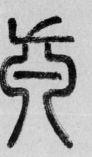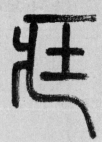

图 23　李东阳篆书

体兼擅，互为融通的倾向，笔法体势上互相借鉴。如宋米芾写篆欹侧多姿态、出锋多连带（图 21）；赵孟頫作篆清劲雅正之中，笔触起止转扭与楷行并无二致（图 22）；李东阳（图 23）、陈淳、赵宧光作篆燥润互用、节奏明快、连带呼应，一派自如。这些都是这一时期区别于前朝的新气象。

如上所述，对于宋、元、明篆书的质疑，真正引发的是我们对于玉箸篆在唐之后传播中不断被曲解现象的思考。

李阳冰之后，玉箸篆笼罩人们的篆书视野，习篆者又往往执着于玉箸篆之秩序、规范，落入僵化的境地，已无唐李阳冰所谓备极三才、囊括万物的豪情，以及相应的笔法变化。所以见于记载的习篆轶事往往令人不解，如宋章友直教人习篆：

> 章乃对之作方、圆二图，方为棋盘，圆为射帖，皆一笔所成。其笔画粗细、位置疏密，分毫不差。且语之曰："子姑归习之，能进乎此，则篆有余用，不必见吾可也。"其人方大骇愕，不敢复请问。
>
> （宋·陈槱《负暄野录》）

以机械刻板的线条代表篆书的最高训练标准，此是为"铁线"遮目而不识真小篆。至于郭忠恕、梦英等人，虽然功深力稳，总嫌格卑韵薄，无大家气概。这类情形在宋、元、明三代存世大量的墓志盖篆书（图 24）

图 24 宋扶风马氏墓志铭

上尤为突出。可见，在广泛使用的领域里，篆书已坠落"铁线篆"这一狭小的空间里很难自振，这个情形在清代才逐渐得到改变。

第五章　清代篆书

第一节　概　述

人类文明史上随着社会形态的发展，其对应的文化现象往往前后承接，环环相扣，有晦暗处的不绝如缕，也有高峰时的波澜壮阔。就中国书法史中篆书的发展而言，唐代的中兴之后，篆书又经历了近千年缓慢发展的低谷期，终于在清代迎来了再一次的辉煌。篆书这样一次隆重的回归，显然不是实用的需要，是在清代出现了一些独特的社会与文化的变革，在某种合力的推动下，造就了书法史上不朽的伟业。

公元 1644 年 3 月 19 日，明朝大一统王朝的最后一个皇帝崇祯帝自缢于紫禁城外煤山，标志着明朝的灭亡。不久后清军在多尔衮的率领下进占北京，昭告清王朝对全国统治的开始。

清朝入关伊始，为稳定局势，拉拢与优抚汉族官员和著名学者，使得山河易鼎之际，汉文化幸免于浩劫。官员书家及不与清廷合作的遗老书家的存在，使得明末浪漫主义书风在清初得以延续，书体上不管是篆隶、楷（图 1），还是行草，作为亡国遗老的一种精神慰藉，体现的或是激烈动荡，或是错落失衡，或是枯寒寥落，或是晦涩古拗的审美追求，犹如历史沉重的叹息。当然，诸如此类离乱、叛逆风格必然与政局趋于稳定后的清王朝的文化政策背道而驰。因此，随着这一代遗老的谢世，新生的书家对于亡国的伤痛不再痛如切肤，新朝的文化号召辅以利禄很快淹

没了这些生机勃勃、富有冲击力的艺术形态，通过书法保留着的前朝印记在明亡国后一段时间里很快被抹去。

伴随着遗老们远去的足音，是在统治者意志影响下董其昌书风在康熙、雍正朝的兴起，以及赵孟頫书风在乾隆朝的广受追捧，使得原本明代以来传统书风的阳刚与阴柔两极并存的局面，只剩下柔和的一端，而且愈演愈弱。这种审美上的失衡使得帖派书法的发展很快就面临着内在的危机，深陷困境。需要着重提及的是，作为清初以来篆书创作主流风格的玉箸篆一路，在王澍等人的努力下，蔚然成风。表现为对前代书风的继承的保守姿态，总体更趋于整饬文雅，在篆书中也体现了帖派的审美规范，所谓有"南帖之风"。甚至有以牺牲毛笔的物理性能及用笔的丰富性，来达到稳定划一的举措。以上种种，都成为清中期碑派书法崛起时革命的借口："碑学之兴，乘帖学之坏，亦因金石之大盛也。"（康有为）在这里，康有为提及的碑学兴起的另一个原因是金石学的昌盛。

如果说清初金石学的兴起是一个果，那么清初以来学术思想的发展就是其因。明亡以来，上至统治者，下至官员、学者都对明末主流的思想流派——心学做深刻的反思，取而代之的是提倡经世致用的程

图 1　段玉裁　篆书十一言联

朱理学。出于对古典经籍研究的需要，在雍正朝时重考证的文字学得以长足发展，又促进了金石考古学的兴起。学者与书法家的合力，最终在清中期使得碑派书风登上历史舞台，篆书作为比较早熟的书体在邓石如手里取得了震烁古今的成就。

之后的阮元和包世臣在理论、教育上为碑派书法正名、鼓吹，阮元的《南北书派论》《北碑南帖论》及包世臣的《艺舟双楫》起到扭转风气的作用，对之后的书法发展形成了巨大的影响。

道光、咸丰年间，何绍基在邓石如小篆成就的基础上将篆书创作的领域扩充到先秦金文的范畴。并创作了独特的执笔方式，在篆书一体中，又迈进了一大步，成为这一时期的核心人物。

咸丰以降的半个世纪里，篆书创作形成多头并进的格局。邓派书风是主流，此一系中亦有突破藩篱者如吴熙载、莫友芝等人；大篆金文的创作在这一时期也蔚然兴起，如陈介祺、吴大澂等。其中如杨沂孙等人在实践中将大篆与小篆进行结合，开创新貌。此外，这一时期在北魏书风的泛滥基础上，赵之谦等人将魏碑楷体笔法融进篆书，开出别调奇范。

吴昌硕作为清代碑派书风真正意义上的最后一个篆书大师，熔铸各家，以大写意的书风在石鼓文上纵横驰骋，势大力沉，可看成是清代篆书在晚期的最强音。而黄牧甫、沈曾植、郑孝胥、罗振玉、李瑞清、章炳麟等大家以不同的风格极大地丰富了晚清书坛篆书创作的格局，并使之延续至民国。

第二节　清代篆书复兴的背景

清代篆书的复兴经过一段长时间的准备期，真正勃兴已是清中期的乾隆朝。其中，第一位真正意义上划时代的人物当属邓石如，他出生的时间距大清入主中原已一百年之久。尽管通过对清代存世的篆书作品进行大量的阅读与比较会发现，前期一百年间以学人为创作主体的篆书作品与清中期真正复兴时期的篆书创作形态有着诸多的差异，但是前后的

风格联系和生成关系依旧是清晰可辨。这样的变革之中，仍然还有一些稳定延续的基因在贯穿历史，而那些促进发展与变革的背景与原因是不容忽视的。这一百年间学术领域、思想领域、艺术领域，包括工具材料方面的改变，为清代篆书的全面复兴铺平了道路。

这一时期的学者治学有三个显著的特点：一、不蹈前人成说；二、论事必须举证；三、治学以实用为目的。提倡读书当自考文辨字始，不精通于文字、名物训诂之学，就无由以通经。兼之清初以来愈演愈烈的"文字狱"及其他文化上的高压政策之下，使得康熙中期起，学术界更趋于看似不问政治的稽古考证之学，成为一代之学。梁启超云：

> 自秦以后，确能成为时代思潮者，则汉之经学、隋唐之佛学、宋及明之理学、清之考据学，四者而已。

在梁启超另一个对于清代学术综评的表述之中，我们看到了文字学研究在其中的作用：

> 综观二百余年之学史，其影响及于全思想界者，一言以蔽之，曰："以复古为解放。"第一步：复宋之古，对于王学而得解放。第二步：复汉唐之古，对于程、朱而得解放。第三步：复西汉之古，对于许、郑而得解放。第四步：复先秦之古，对于一切传注而得解放。

清初以来经过八十来年以"经学"为研究中心的发展中，基于学术研究需要出发的文字学研究，很快转变成具有独立意义的专门之学。许多之前不为人所注意的古代文物遗存和文字资料，引起学者们极大的兴趣，直接开启了清代金石学的繁荣。学者与书家的艺术敏感又使得这类研究很快就与书法实践发生了关联。生逢其时的学者、书家翁方纲就曾就此有过问答："客曰：然则考金石者岂其专为书法欤？曰：不为书法而金石，此欺人也。"稍后的叶昌炽更是夸大书法的目的，"吾人搜访著录，

究以书为主，文为宾"（《语石》）。近代沙孟海先生也论及：

> 金石学主要征集研讨古代铜器碑版有铭的遗物，属于历史学范
> 畴，但同时亦带动各体书法。

一部中国书法史也是一部与之对应的中国书法工具材料史，每个时代所用的工具材料既服务于书写的需要，也反过来影响着具体的风格形态，乃至发展趋势。特别是历史上几个重要的转型期，工具材料起到的作用尤为显著，其中，清代在碑派书法创作演进的历程中，纸张和毛笔从制作材料到制作方法及形成的性能特点都有了非常显著的改变。这种改变进一步开拓探索技巧的可能性，不断适应碑派书风持续推进的技法特性的同时，也加速了探索的进度。

第三节　王澍与玉箸篆传统

真正被后世公认为清代第一位以篆书名世，遥接"二李"道统的书家是王澍。

王澍（1688—1743），字若霖，也作若林，号虚舟、竹云，江苏金坛人。后徙居无锡，又号二泉寓客。康熙五十一年中进士，观至吏部员外郎。以篆书名世，曾担任"五经篆文馆总裁官"。王澍篆书专攻"二李"，尤于唐李阳冰殚精竭虑，极力研习。其用笔圆转而能瘦硬挺健，结字端正稳妥，显得法度森严而又呈现清俊文雅的文人气质，其凝重醇古的意蕴被誉为深得古法。因其精通金石文字之学，因此用字严谨准确，能将学问与书法实践有效结合起来。在这一时期的篆书复兴演进历程中是一个扭转风气、兴灭继绝的人物。王澍的好友蒋衡在《秦汉篆隶册》中题：

> 王吏部虚舟所摹秦汉篆隶，老洁圆劲，初拟阳冰，既追斯颉。
> 余虽老未能下手，其源流分合之故可知也。古学稍明其在斯乎？

图 2　王澍　篆书　　　　　　　图 3　钱坫　篆书

其告归后益耽于书，摹古名拓殆遍，名播海内。其书法理论著作宏富，主要有《古今法帖考》《竹云题跋》《虚舟题跋》《翰墨指南》等，既是帖学方面研究的著作，也是碑学思想早期重要的代表。

王澍作篆有剪去毛笔锋颖以求书写时达到均匀整齐之举，实牺牲用笔的丰富以突出特殊效果，颇为后人诟病。但其书风仍在当时获得极大的赞誉，并带动了篆书在崇尚古法上的复兴（图2）。

之后，乾嘉时期朴学大兴，学者治经史都由小学入手，与之对应的是小篆创作的繁荣。学者作篆大多受到王澍的影响，一派纯粹玉箸篆的格调，且大多达到很高的艺术造诣，如江声、钱坫（图3）、洪亮吉、孙星衍、张惠言、严可均等。他们的社会声望、学术成就与书法实践的结合形成极大的影响，使篆书创作成为广受关注的现象。他们所追求的是

一种根植于帖学书法的清正、文雅的意蕴和格调，体现了传统文人、学者崇尚的书卷气。

第四节　邓石如与清代篆书变革

一、邓石如

邓石如（1743—1805），本名琰，字石如，号顽伯，因避清仁宗帝名讳而以字行，更字顽伯，又号完白山人、龙山樵长、古浣子等。在其三十岁左右遇见大学者梁巘之前，估计不会有人把这个出身寒微的年轻人与改变中国书法史联系起来。

晚明与有清一代的碑派书法运动，最初发轫于明末的隶书创作，是为先声；成熟于清中期乾嘉时以篆书为代表的篆隶创作领域的革故鼎新；发展为清代后期的魏碑楷书创作，更是在同时的碑派行草书的演绎中得到了最后的完善和贯通。而邓石如就是乾嘉时期碑派书法创作、特别是篆书上取得辉煌成就的关键性人物。事实上，问题的关键在于邓石如的改革之功与其说是创造，不如说是对古法的回归与复兴，并加以融会贯通，真正做到入古出新。玉箸篆在千年的传承中恰恰丢失掉篆书在秦汉时期那种书写的本相，如用笔的丰富变化、节奏的轻重疾缓、结体的开阔多变等等。邓石如篆书的取法在汉代石刻篆文的基础上别有心得，举凡汉代的篆书

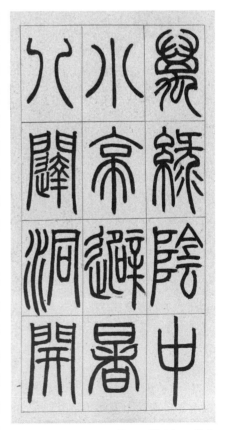

图 4　邓石如　篆书

碑版、碑额、砖瓦等篆文无所不学，故其篆书风格在一定的基调上能够
丰富多变（图4）。

晚清康有为在其著作《广艺舟双楫》中评：

> 完白山人未出，天下以秦分为不可作之书，自非好古之士，鲜
> 或能之。完白既出之后，三尺竖僮仅解操笔，皆能作篆。吾尝谓篆
> 法之有邓石如，犹儒家之有孟子，禅家之有大鉴禅师。

邓石如在乾嘉时期的崛起，是真正意义上的第一位全面实践了碑学创造
主张的巨匠。其在探索碑派书法的技法和审美经验上，都有开宗立派的
意义。并以一人之力在诸体上互参共用，在当时和之后都有重大的影响，
俨然形成邓派的格局。相应的篆书家有张惠言、程荃、邓传密、吴熙载、
莫友芝、杨沂孙、胡澍等，而乾嘉之后的其他诸大家如何绍基、赵之谦、
吴昌硕也无不受其影响。

二、吴让之

吴熙载（1799—1870），原名廷飏，字熙载，后避清穆宗讳改字让之，
亦作攘之，号晚学居士，江苏仪征人。为包世臣入室弟子，精金石考证，
深研小学而书法各体皆善。行草学包氏几可乱真，擅长花卉，尤以篆书、
篆刻为世所称。著有《通鉴地理今释》《晋铜鼓斋印存》《师慎轩印谱》
等。长期寓居扬州刻印、鬻书、卖画为生计。晚年逢战乱阻隔，落魄穷困，
栖身佛寺，潦倒而终。《清史稿》载：

> 熙载为诸生，博学多能，从包世臣学书……熙载恪守师法，世
> 臣真、行、稿、草无不工，嗜篆、分而未致力，熙载篆、分功力尤深。

吴让之于诸体之中篆书与隶书最为出名，都是邓派一脉。其篆书功深力
稳而姿态遒媚，于邓派之中别开门庭，殊为难得。其点画舒展飘逸，结
体瘦长疏朗，行笔稳健流畅，虽无邓石如苍劲雄浑，亦有自家温婉清朗

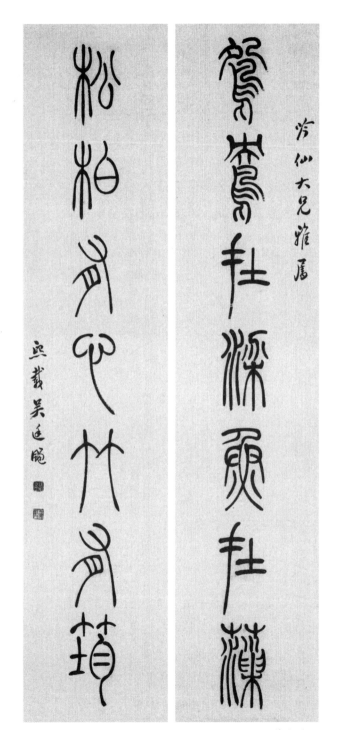

图5 吴让之 篆书对联

（图5）。他进一步拓展了篆书的书写性，对之后的篆书家多有启发。

三、何绍基

何绍基（1799—1873），字子贞，号东洲，晚号蝯叟，湖南道州（今湖南道县）人。道光十六年（1836）进士，官编修，历任国史馆协修、总纂、提调。曾担任福建、广东、贵州乡试主考官，提督四川学政。晚年主讲于山东泺源书院、长沙城南书院，后又领苏州、扬州书局。精于金石文字之学，又擅书法，早年随父何凌汉专攻颜鲁公真、行二体，根基甚深。后游历多年，随处访古拓碑，结交金石朋友，考碑勘字。其间结识张琦、包世臣等主张北碑的学者书家，深受启迪，尤崇拜邓石如，遂改易书风。三十七岁中进士后选入庶常馆，更成为当时学界领袖阮元的门生。因此，其学书力主碑派书风，在实践上继续拓宽碑派创作的疆域，极具风格意义，是清中后期集大成式的碑派大师。著有《说文段注驳正》《说文声订》《惜道味斋经说》《东洲草堂诗集》等。

其书法主张引篆、隶意趣入楷、行，强调用笔的"斗起直落"，即"横平竖直"。取古劲遒厚之致，以克服帖派书法只重两端顿挫，忽视中段以至于虚弱的用笔弊病。注重线条中段的变化和质感，同时以平整浑朴代替帖派欹侧跳跃的习气。

何绍基诸体兼擅，篆书博采众长，善于变通、注重自运，是清代中晚期的一大亮点，具有典型意义。初学《说文》，后受邓石如之影响，成熟时期又将视野拓展到先秦大篆的研习与创作上，开辟了新的疆域，此外，还将金文古朴雄健之气融入到小篆之中，以为"秦相易古籀为小篆，遒肃有余而浑噩之意远矣"。

因此，其又改易邓派篆书之方折整饬为圆转浑朴，兼之大篆字法的参差变化，稚拙之中具有别调异趣。线条表现出钟鼎彝器铸造的厚重、蕴藉质感，有强烈的金石意味，较之邓石如更有书写性，轻松、自如。晚期创作中时常还能见到行草笔意的掺入，形成飞白与连带，浑然天成，势若飞动（图6）。这一切都是何绍基对于篆书技法的拓展，也是对于碑派书法的贡献。

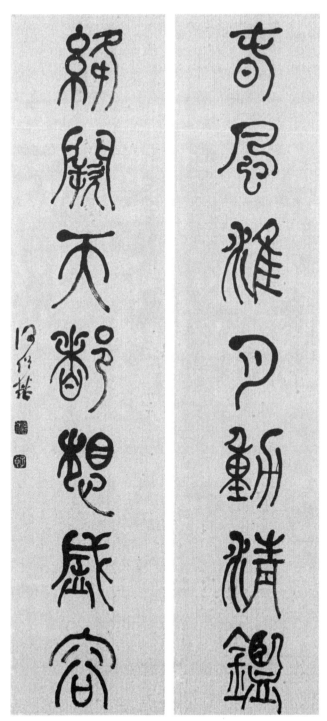

图 6　何绍基　篆书对联

第五节　晚清民国多样的篆书格局

晚清时期，随着金石碑版大量现世，各类文字遗存除了熟悉的金文、秦汉碑之外，大量的墓志及篆额、砖瓦陶文、印章兵符、北朝碑刻造像文字、出土古代墨迹实物等等，都被广泛吸收于各体书法的实践中。书写技法的拓展与交糅不断演进，一个书体之中风格化、多样化的创作形态成为普遍现象，造就了各种不同于前辈、不同于经典样式的异格别调。赵之谦是其中的代表人物，相似的情形还有陈鸿寿、达受、吴廷康、德林、胡澍、徐三庚、陈介祺等，各有所学，各具面貌。其中陈鸿寿、达受、吴廷康篆书受汉印缪篆影响；而德林、胡澍则与赵之谦一样以魏碑法入篆；徐三庚则是受篆中逸品《天发神谶碑》之影响；而陈介祺作篆深染大小二篆之后，又旁参六朝、唐人楷意，《中国美术大辞典》谓其"工书法，以颜真卿笔意出入钟鼎文字，自成一家"，可谓另辟蹊径。此外，清中期盛行的金文大篆书风在晚清民国依旧保持着很好的传承，如杨沂孙、吴大澂、吴昌硕、罗振玉等，其中吴昌硕异军突起，纵横无匹，成为碑派书法真正意义的最后一座高峰。

一、杨沂孙

杨沂孙（1812—1881），字子舆，一字子与，号泳春，晚号濠叟，江苏常熟人。道光二十三年（1843）举人，官至凤阳知府。著有《管子今编》《庄子正读》《说文解字问伪》等。

杨沂孙自小从江南名士李兆洛研读诸子之学，平素喜欢作篆、隶书。此时邓石如书法已渐成风靡之势，杨氏也受影响，潜心研究之余，更致力于收集邓石如书作，"及官新安得山民书近八十轴，四体俱备"。杨沂孙篆书最为世人称道，广收博取又能成自家面貌。其用笔方法主要继承邓石如的刚健婀娜，流畅凝练，但是在字法结体上上溯先秦大篆、旁及汉代金文，逐渐跳出《说文解字》及秦篆的规范，形成独特的形体特点，将篆书惯常的修长形体改造成方整均匀的秩序（图7）。

图 7　杨沂孙　篆书

二、赵之谦

赵之谦（1829—1884），字益甫，后改字㧑叔，号悲盦、无闷、冷君，会稽（今浙江绍兴）人。咸丰九年（1859）举人。曾任《江西通志》总编，官江西鄱阳、奉新、南城知县。博学多才，为晚清著名书画篆刻家，是继何绍基之后又一碑派书法代表性人物。赵之谦最为世人瞩目的是以北碑楷书书风形体的劲健峭拔、欹侧取势，用笔的直入平出与折锋方法引入篆隶书写，兼之加强了行笔的节奏感、速度感，造就仪态多变、飘逸飞扬的独特面目（图8）。

三、吴大澂

吴大澂（1835—1902），字清卿，号恒轩，也号愙斋，江苏吴县人。同治七年（1868）进士，官至广东、湖南巡抚，后督师清末甲午之战兵败革职。吴氏收藏富甲一时，工于篆书，尤爱写大篆，其大篆属于刚健

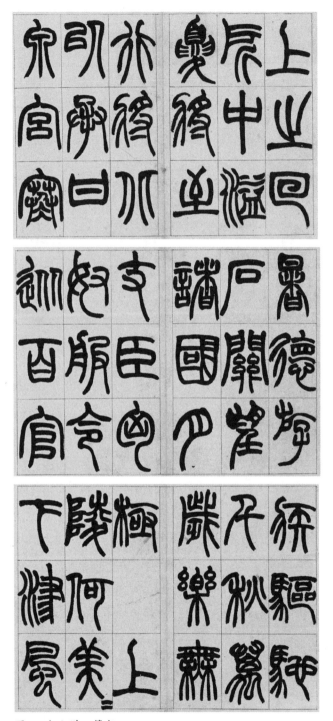

图 8　赵之谦　篆书

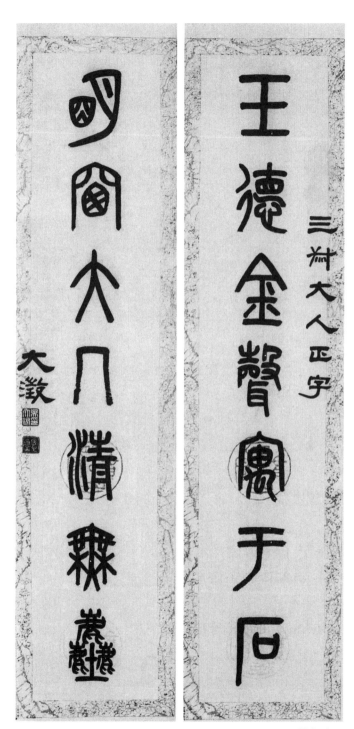

图9　吴大澂　篆书对联

质朴一路,与其学书经历和大量接触钟鼎彝器有关。顾廷龙在《致杜泽涵函》中提及:

> 愙斋能画山水、人物、花卉,写字则初作玉箸体,后学杨沂孙,再作金文。

总体而言,其作品多小篆用笔,化斑驳为光洁,变烂漫为整饬,有学者的冷静而少发挥,显得功力有余而逸气不足(图9)。

清末民初的书坛,延续之前碑派书法的声势,再加上康有为《广艺舟双楫》的强有力的鼓吹与推动,碑派书风表现得更为激越,各体书法大家迭出。随着时代的浪潮在书法领域奏响了最强音,吴昌硕就是这一时期里将篆书创作推向高峰的大师。

四、吴昌硕

吴昌硕(1844—1927),原名俊,又名俊卿,字苍石、昌石、昌硕,号缶庐、缶道人、苦铁、大聋等,浙江安吉人。我国近代著名金石、书画大师,有《缶庐集》《缶庐印存》等专辑行世。少年时受其父熏陶,即喜诗词、书画、篆刻。成年后入杭州诂经精舍,从经学大师俞樾学习辞章与训诂。再赴苏州随著名书家杨岘学习金石、书法。光绪二十五年被保举为江苏安东县令,然仅一个月后便辞官,专心于学术、艺事。书、画、印都根植《石鼓文》,而各臻化境。其晚年长居上海,鬻艺自给,声名日隆,后任西泠印社首任社长。吴昌硕是清末继何绍基、赵之谦之后将碑派书法继续推向历史高峰的关键人物。

据考证,吴昌硕开始学习《石鼓文》应该是三十多岁赴苏州学习书法的这段时间,从此盘桓于此以致终生不辍。自云:"余学篆好临《石鼓文》,数十载从事于此,一日有一日之境界。"(图10)可以说《石鼓》是吴昌硕艺术中第一法则,但是他并没有被自己选定的第一法则所束缚,而是大而化之,不断丰富和拓宽这第一法则的内涵,不断成就其篆书创作领域的高度。这种发源于篆书创作并逐步完善的写意精神,并融会贯

图 10 吴昌硕 临石鼓文

通成为其独特的艺术语言并广而化之。"书则篆法《猎碣》,而略参己意;虽隶、真、狂草,率以篆籀之法出之。"此促成了吴氏其他书体及绘画、篆刻方面的登峰造极。这种筑基于一种特定的学习对象,盘桓研究至终生不辍,成为其所有艺术门类共通的技法、审美源泉的方式,是一种十分独特的艺术学习和个人成长的途径。正如其自言"贵在深造求其通",值得进一步研究。

吴昌硕篆书(图11)开重笔大写意一格,影响深远。晚年寓居经济繁荣、文化昌盛的上海、杭州,从者众多,开一吴派。弟子有陈师曾、沙孟海、王震、赵子云、钱瘦铁、诸乐三、王个簃等人;而海内间接受其影响的就有齐白石、朱复戡、陶博吾等。

图 11　吴昌硕　临石鼓文

纵观清初以来的篆书复兴与发展的历程，从王澍一系到邓石如一系再到何绍基、赵之谦，最后到吴昌硕一系，十分清晰地体现了两百多年间篆书笔法的不断丰富和表现力的不断拓宽，直至晚清民初的绚烂放逸，大致完成了一个完整的演进历程。这样的大变革之于书法史而言，几千年间未曾有之。因此，清代篆书足以成为篆书发展史上一个极为重要的阶段。

第六节　清代篆书学习要点

清代金石考据之学兴起，篆书的创作也达到空前繁荣，出现了如王澍、钱坫、邓石如、赵之谦等大家。清代篆书与金文、大篆、秦小篆、汉篆、唐篆、宋元明小篆相比，艺术风格更具多样化，在理论、结体、形式章法上足具典范，为学习小篆提供了方向、摹本和丰厚的理论依据。清篆取得成功的重要原因是引入了新的笔法，在技术层面丰富了篆书的书写基础。晚清的篆书名家各取一面独具风貌，显示了笔法革新的巨大创造力。清代篆书代表作品有吴让之《吴均帖》、邓石如《白氏草堂记》。仅就其特点，略作分析：

（1）横画

单字书写举例："俱""烟"横画光洁饱满，平实稳健，圆起圆收（图12）。

（2）竖画

单字书写举例："净""天"竖画一气呵成，注意用笔提按，或内撅或外拓，注意向背关系与线条的弹性力度，收锋处自然有变化。结体修长典雅，重心偏高（图13）。

（3）弧线

单字书写举例："风""色"弧线回环盘曲处注意笔锋的顺逆转换（图14）。

图 12

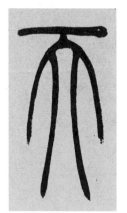

图 13

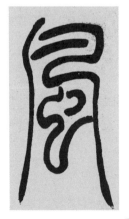

图 14

第六章　篆书学习的其他相关问题

当今书法教育、书法展览的勃兴带来各种书体的研究、创作都在大面积铺开，参与人数和风格类型之众多都是历史上罕见的。当然这并不意味着书法领域真正高水平繁荣已经到来，相反，教育中很多基础学科及相关修养的忽视，造成了当今书法创作的一些危机。五体之中，篆书的情况应该又是较为突出的。认清历史，认识艺术本体，有助于这些问题的判断与解决。

第一节　从"篆引"到玉箸篆、铁线篆

就整个篆书的发展历史而言，自秦之后的两千年的时间里，小篆成为篆书创作、使用的主体。一个重要的现象是有先秦时期形成的"篆引"笔法经秦国进一步发展成为一种确立于秦代的小篆样式——"玉箸篆"。之后，"玉箸篆"及其极端风格化的形态——"铁线篆"，在这两千年时间里成为一种主流风格，影响至深。众所周知，即便是清代篆书的复兴，也是建立在前代玉箸篆的基本框架和秩序形态之上的革新。所以对这一重要的历史现象的梳理，有鉴古开今的意义。

一、道统的形成

"篆引"作为一种概括化用笔方法，强调书写时牵引、拖拉的动作，注重流畅性和韵律感，表现为线条的一气呵成，匀称合度。这是对早期

文字象形表达功能和修饰美化的舍弃与提升，对文字脱离形象最终迈向抽象、走向独立有着关键的作用，体现了先人们对于建立秩序的本能诉求。这种现象最早在商末周初金文中已见端倪，而西周大篆书体中的笔法大多呈现了"篆引"笔法前期形态，虽不完备，但特征已具备。这一点使得大篆文字真正做到了"脱略古形"，特别是西周后期的金文中，这种笔法逐渐走向成熟。

在春秋战国时期秦国的文字发展中，西周王室宗风被完全继承，"篆引"笔法在秦国文字中得到长足发展，尤以《石鼓文》《诅楚文》为明显。秦统一后，"篆引"笔法在秦小篆中得到最全面的应用。《琅玡台刻石》《泰山刻石》及存世诏版历历可按，开创性地确立了"玉箸篆"风格，成为几乎是百代不易的准则。汉代篆书形态极多，但基本上也是建立在"篆引"笔法上的变化应用，在原有基础上增加了一些独特的笔法。另外，北宋《宣和书谱·叙论》载"自斯而降，至汉得一许慎"，以许慎篆书为继李斯衣钵，可惜其现存《说文解字》范字几经传抄，已非许氏真迹，不能代表其书风。三国时，篆书尚能循守秦汉旧制，魏《正始石经》允为正脉。真正的篆法之衰始于西晋，其后数百年间篆书使用场合不多，气格文弱且讹谬鄙陋，仰赖一些墓志盖、印章稍能传古人消息。

对于秦以来篆书的规范，后世时有描述，如明代赵宧光云：

> 四曰小篆，秦斯为古今宗匠。一点一画，矩度不苟，聿道聿转，冠冕浑成；藏妍婧于朴茂，寄权巧于端庄。
>
> （《寒山帚谈》）

唐时，已有以"玉箸"形容小篆，唐代诗僧齐已《谢邝域大师玉箸篆书》诗云："玉箸真文久不兴，李斯传到李阳冰。"而稍早于赵宧光的何良俊也以"玉箸"一词指称篆书："南唐徐鼎臣始为玉箸，骨肉匀圆，可谓尽善。元时有吾子行，国初则周伯琦，宗玉箸，似乎少骨。"徐鼎臣就是校订增补许慎《说文解字》、摹写重刻《峄山刻石》的徐铉，《宋

史》称其"精小学，好李氏小篆，臻其妙"。可见，其篆书来源于唐代李阳冰，而李阳冰自言篆书取径秦相，所谓"斯翁之后，直至小生"。至此，可以将秦小篆、唐李阳冰篆书、宋代徐铉篆书作为玉箸篆的发展脉络完整联系起来。这样的历史传承，在宋代及之后元明清的篆书创作中，始终作为主流传承有序。如宋之梦英、郭忠恕，甚至宋代帝王不乏有善于此道者；元之赵孟頫；明之李东阳、文徵明；清之王澍、钱坫等等。

需要指出的是，对玉箸篆的认识和具体创作的发展历程中，出现了刻意强调细挺瘦劲、匀称均衡的所谓"铁线篆"，形成极端的风格化。历来以宋代重刻的《峄山刻石》和李阳冰《谦卦碑》（图1）为极诣，影响巨大，清代早中期文人篆书大抵是这种风格。此外，这种风尚还能从宋元以来大量的墓志盖上的题篆中见到，都是非常典型的铁线篆。至此，统治秦以后篆书史的道统完全成熟、成型。

二、现状与反思

就今日的篆书创作而言，几乎是先秦大篆、玉箸篆、清篆三类风格三分天下的格局。就玉箸篆书风而言，又是以铁线篆为主要形态，书法落入到纯粹技术展现的境况，工艺化倾向明显。这里，要反思的是丢掉文人精神内核的铁线篆书风，匠气便不可避免。同时，就秦汉、唐宋以来玉箸篆精神而言，曾有的古厚、从容的中庸之道在唐以后也不复存在。典型的例子是，《琅玡台刻石》是秦篆真品，而《峄山刻石》是宋初重刻，二者高低优劣也昭然若揭，但世人临习往往选取风格化、技术性明显的《峄山刻石》。

显然，丰富性和书写感一再被抽离就是后期铁线篆日益僵化、单薄的原因。所以，我们偶然间见到元明人零星的篆书墨迹，会惊艳于他们郁勃的文气和挥霍的用笔。而我们这个时代的铁线篆创作比之清代、民国在技术上更为极致，更为风格化，值得深思。

三、突围的可能

显然，有两条路径可以帮助我们破解趋于封闭的玉箸篆的认知和实

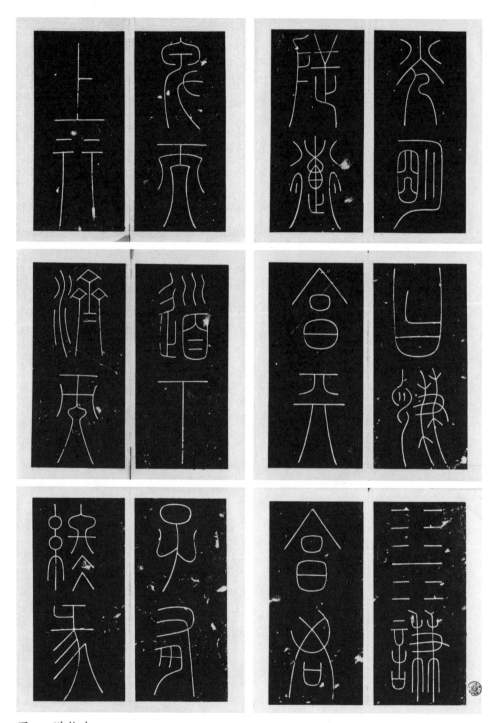

图1 谦卦碑

践经验。一是清代中期篆书革新的经验；二是重读古代书论中关于篆书的篇章和回归作品本身。

1. 清代碑派书法的大潮是当时促进篆书复兴的主要推动力量，对于出土大量古代碑版资料的研究利用，是这次复兴的切入点。以金石意味、不同书体的笔法，来改造业已僵化的铁线篆系统，取得了极大的成功。这种探索一直延续清末民国乃至现当代的一代学者、书家身上，如罗振玉、齐白石。当今之时，各类考古挖掘工整持续进行，新出土的古代文字遗存数量惊人。如何利用这些新资料，是我们能否继续有效推进篆书创作的重要途径之一。

2. 就"玉箸篆"书风本体的研究而言，回到作品与文本研究又是另外一条直接有效的途径。直接面对研究的对象，不盲从历史上现有的解读与判断，特别是唐代和秦代篆书风格的重新认识，是再次解读玉箸篆的核心。首先，对于作品中的原刻与翻刻要有准确的把握，然后进行深入的风格分析，回到作品本身，严苛对待每个细节的分析，是研究得以深入的根本。其次，重新解读历史上书论文本，古代书论尽管注重概括与比喻，但是对于意象和表现力的描述有十分准确的地方，对于捕捉重要的艺术语言和技法细节有直接的作用。

第二节 识 篆

今日，电子资讯发达，查询篆字的途径极多，使得人们不愿花很多时间和精力去记篆书的字法。但是，事实上熟记篆字的好处很多，不可荒废。大脑中所记篆字越多就越具有融会贯通、博采众长的能力。对于记忆中字法的纵横运用，往往催生出初步的个人风格。此外，要勤翻工具书，注重随时的积累。

一、篆书笔顺

篆书书写时的笔顺与其他书体略有不同，基本的准则是：先中间后两边、先上后下、先左后右、先包围再内部。

图例表如下：

人				
父				
子				
女				
心				
手				
口				
耳				
目				

笔画

笔画	自	し	∪	白	自
	舌	し	坐	舌	
	牙	し	ヒ	与	戹
	世	丨丨	丗	世	
	齊	个	介	蔴	齊
	示	二	〒	示	示
	衣	八	十	交	交
	心	イ	爪		
	八	丿	八	刈	
	火	丿	人	乢	火
	水	乚	引	引	氷

	山	Ｕ	山	屮	屮
	草	丨	八	屮	
	木	丨	屮	朮	
	林	屮	林		
	森	朮	森		
笔画	兄	口	兄	兄	
	弟	弓	弟	弟	
	申	丨	申	申	
	中	凵	中	中	
	丈	丶	丶	丶	
	又	丶	乙	又	

笔画				
門	門	門	門	
行	八	八		
術	ヨ			
走	一			
辶	ノ			
風	广			
雨	丁			
也	乁			
糸				
牛	丨			
馬	三			

笔画	羊			
	犬			
	豕			
	鹿			
	虎			
	鸟			
	隹			
	角			
	尾			

二、工具书

查询大篆、小篆字法的工具书很多，要注意甄别优劣，以下一些是被认为严谨可信的书籍：

《甲骨文字典》，徐中舒主编，1989 年，四川辞书出版社。

《中国历史博物馆藏法书大观——甲骨文金文》，史树青主编，中国历史博物馆编，2001 年，上海教育出版社。

《战国纵横家书》，佐藤武敏监修，1993 年，朋友书店。

《楚系简帛文字编》，滕壬生著，1995 年，湖北教育出版社。

《东周鸟篆文字编》，张光裕、曹锦炎主编，1994 年，翰墨轩出版有限公司。

《战国楚简文字编》，郭若愚编著，1994 年，上海书画出版社。

《古币文编》，张颔编纂，1986 年，中华书局。

《吴越文字汇编》，施谢捷，1998 年，江苏教育出版社。

《中国砖瓦陶文大字典》，陈建贡编著，2001 年，世界图书出版西安公司。

《古文字类编》，高明著，1980 年，中华书局。

《说文解字》，许慎撰，徐铉等校订，1963 年，中华书局。

《作篆通假校补》，王福庵著，韩登安校补，2000 年，西泠印社出版社。

《甲金篆隶大字典》，徐无闻主编，1991 年，四川辞书出版社。

《古籀汇编》，徐文镜编著，2013 年，上海书店出版社。

《中国篆书大字典》，李志贤等编著，1994 年，上海书画出版社。

《金文编》，容庚编著，1985 年，中华书局。

《金文续编》，容庚编，2000 年，上海书店出版社。

第三节　篆书学习的方法和意义

一、知源流

从历史发展的角度而言，中国书法与中国文字几乎是孪生共长的关系。文字始终作为载体伴随着书法的每一次发展与跨越。因此，学习书法艺术，以及对文字的发展历程做全面的了解，从源头去探究显得尤为重要。

篆书就是广泛意义上书法与文字的源头，作为古文字形态阶段，从

盘庚迁都殷地至秦朝，总共有一千二百年左右的漫长岁月，占我们现在明确的书法史的三分之一时间。即便是汉代以后篆书疏离于实用而成为专门之学问和特定场合的使用，也始终因为独特的地位绵延不绝，贯穿了整个书法史，并数次形成复兴的态势。而且，历来学者都强调通过篆书的研究与学习，了解文字发展变化的常与变，可以避免创作中文字讹误的出现。

此外，篆书独特的审美意蕴——篆籀笔意，长期以来作为一种重要的审美规范，来对其他书体的创作提出要求，影响了具体的技法形态。

二、加强中锋用笔的感悟

中国书法无论是五体中的哪一体，都十分强调中锋用笔。尽管侧锋取妍，但是中锋作为一种规范，保证了线条的圆润流畅、沉着饱满。不管是在学习书法之初，还是人书俱老之时，中锋即是书法用笔的起点，也是整个过程伴随始终的重要用笔方法。而这种直笔正行的中锋用笔则源于篆籀的"篆引"笔法，所谓笔在画心走。因此，只有真正掌握篆书的书写和审美意味，才能有效地理解中锋的含义，掌握中锋的技法。进一步而言，只有充分掌握了这些用笔规范，达到精能，才能够自由运用，渐出变化而不涉怪离。对于侧锋的运用就更为科学有效，也能够更好地理解古人关于用笔相对玄妙的描述，如"折钗股""锥画沙""印印泥"等名词。这种融会贯通又能启发其他各体的笔法，孙过庭关于这方面有过论断："傍通二篆，俯贯八分，包括篇章，涵泳飞白。"认为学书当广涉博取而筑基于二篆，以更好地理解笔法的变化和奥妙。

我们可以在更为具体的层面上来分析这种篆书笔意

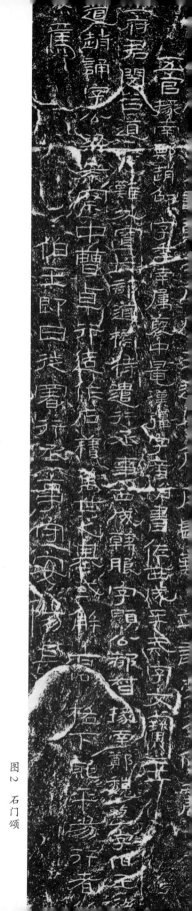

图2　石门颂

此完伯川澤月身□□山子□
高祖受命人鑒難東興於漢中遭□西□子巡
為主登隨□難東隨□西□子□
□□□□□□□□□□
□□□□□□□□□□
□□□□□□□□□□

乃至篆书字法对于其他书体的作用。

1. 对于隶书研习的帮助

从书体演变而言，隶书与篆书关系最为密切，篆书在战国后期经历隶变，解散体格，发展出隶书。尽管在先秦是"佐书"的地位，但因其便捷易于发挥，渐渐取代篆书在日常使用的作用。但是，究其发展而言，隶书的字法与变化规律依旧源于篆书，受其制约，所谓"不究于篆，无由得隶"，清代桂馥有过更全面的论断：

> 作隶不明篆体，则不能知变通之意；不多见碑版，则不能知其增减假借之意。隶之初，变乎篆也，尚近于篆。既而一变再变，若耳逊之于鼻祖矣。

<div align="right">（《晚学集·说隶》）</div>

类似的书论在同时期及晚清碑派书法勃兴的情形之下俯拾皆是，以为只有通于二篆，隶书才能高古。

具体的用笔，尽管隶书变篆书之圆曲为方直，但行笔的过程中仍以中锋铺毫而行，力求中实。这一点，恰是清代碑派书法兴起之初依托于篆隶的重要技法主张，以克服帖派书法中怯薄弱的弊端。另外，许多汉碑本身就是纯以篆书笔法书写，如《石门颂》（图2）《西狭颂》（图3）等摩崖作品，而名碑《夏承碑》委婉古奥，隶笔而篆韵，饶有神趣，可以视为篆法入隶的典范。

2. 对于楷、行、草学习的帮助

楷、行、草三体自然算是笔法演变的深入阶段，也形成了独特而丰富的技术语言。如果说篆隶阶段的笔法形态是书法这棵大树的根基与主干，那么楷行草自然就有如繁复绚丽的枝干和繁花，构成了书法史的全景。就此而言，篆隶笔法与字法仍然是楷行草诸体演绎的基础，历史上以篆法入楷行草的书家、名迹比比皆是。

唐代颜真卿大概是比较典型的擅用"篆籀意"者。从存世的为各碑

图 3　西狭颂

图 4　邓石如　白氏草堂记

南陵石澗來兩澗古
松栁樊而僅十人圍
高不知幾百尺柯
夏雲松瀑如橫
對此強如龍
松下多灌叢蘿蔓葉

题写的篆额来看，其篆书功深力稳，古穆茂密，在当时允为一流篆书写手。而其楷书正直遒劲，行书郁勃深刻，草书瑰奇奋发，总体呈现的外拓、遒俊之意与其篆书笔法如出一辙，也可见其对于前代篆书的继承。因此，书法史上对于颜书最为多见的评语即是"富篆籀气"。李纲云"笔势屈折如盘钢刻玉，劲峭之气不少变"。明清之际八大山人之楷、行、草作品皆一派篆籀意象，自然生动，古艳照人，则更为世人熟知。同时期的王铎、傅山对于篆书入各体不仅在实践上不遗余力，更是在理论上大力提倡。认为不通篆籀，诸体难以超凡脱俗，影响极大。

三、篆书学习的方法与步骤

篆书属于古文字，就当今而言是专门之学，比起之前离实用更为遥远，不过，近些年全国范围内高校书法教育蓬勃发展，五体书教育全面展开，对于篆书的继承和发展都是一个难得的机遇。

细分起来，篆书可供选择的范本有墨迹与铭刻金石两大类。墨迹以元、明、清三代为主，还有少量的宋及宋以前的墨迹遗存；碑刻则包罗万象，涵盖各个时代，尤其以先秦金文以及秦汉、唐代石刻篆书为重要。现今公私收藏开放，印刷发达，习篆者所见古迹已远远大于前人，可供选择的范本极其丰富。

就实际操作而言，一开始入手从墨迹出发更容易看清起止动作、运笔过程、使转顿挫、节奏缓急乃至于墨色变化等等。较好的范本有邓石如篆书《白氏草堂记》（图4）、吴让之篆书《庾信诗》等，还可以旁参此二家其他墨迹作品，以及清代诸家如赵之谦、何绍基、杨沂孙以及罗振玉等人的作品。另外，特别值得提及的是元代赵孟頫墨迹引首题尚篆书作品，虽然数量不是非常多，但是深得二李篆书精髓，是学习篆书极佳的入手范本。寥寥数十字，可尽窥古法堂奥，一定要重视。

有了一定的篆书墨迹临摹、研习基础之后，可以选择铭刻金石篆文加以深入学习。一般的建议是先攻秦汉篆书，如《袁安碑》《袁敞碑》《峄山碑》等等，待骨骼深稳，气息雅正之后，可上溯先秦大篆古法，下探盛唐玉箸意象，而笔法相关，用意一也。其中合适的大篆范本如《石鼓文》

《虢季子白盘》《大盂鼎》《散氏盘》等等；唐代篆书范本以李阳冰作品为主，如《三坟记》《谦卦碑》等，同时的瞿令问、袁滋等人的作品可作为补充学习的对象。

图书在版编目(CIP)数据

篆书基础知识/王客著. -- 上海：上海书画出版社，
2020.8
（书法知识丛书）
ISBN 978-7-5479-2418-1

Ⅰ．①篆… Ⅱ．①王… Ⅲ．①篆书—书法
Ⅳ.①J292.113.1

中国版本图书馆CIP数据核字（2020）第121222号

书法知识丛书

篆书基础知识

王 客 著

责任编辑	张恒烟　冯彦芹
审　　读	雍　琦
责任校对	朱　慧
封面设计	刘　蕾
技术编辑	钱勤毅

出版发行	上 海 世 纪 出 版 集 团 上海书画出版社
地址	上海市闵行区号景路159弄A座4楼
邮政编码	201101
网址	www.shshuhua.com
E-mail	shcpph@163.com
制版	上海文高文化发展有限公司
印刷	上海展强印刷有限公司
经销	各地新华书店
开本	720×1000　1/16
印张	7.75
版次	2021年3月第1版　2023年2月第2次印刷
书号	**ISBN 978-7-5479-2418-1**
定价	**30.00元**

若有印刷、装订质量问题，请与承印厂联系　电话：021-66366565